水彩风景入门必学

500例

飞乐鸟 著

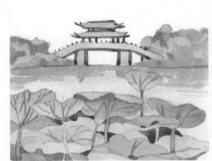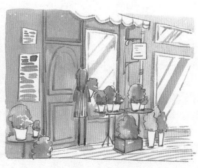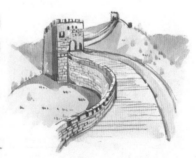

人民邮电出版社

北京

图书在版编目（ＣＩＰ）数据

水彩风景入门必学500例 / 飞乐鸟著. -- 北京 ： 人
民邮电出版社，2024.5
ISBN 978-7-115-63697-3

Ⅰ．①水… Ⅱ．①飞… Ⅲ．①水彩画－风景画－绘画
技法 Ⅳ．①J215

中国国家版本馆CIP数据核字(2024)第033700号

内 容 提 要

这是一本实用性较强的水彩学习用书。本书对风景画中的常见素材，如天空、山、水、树木、建筑，以及由人物、动物、交通工具等组成的场景进行了详细的绘制讲解。

本书每一个绘画主题的开头都进行了基础的绘画要点讲解，让读者能够轻松入门；后面多角度、多类型的案例则通过从线稿到完成图的一步步绘画示范，让读者轻松掌握水彩绘画；每一个主题的最后都给出了配色参考，让读者能更加直观地了解上色技巧和配色要点。

如果你喜欢变幻的天空、广阔的大海、磅礴的山川、如镜的湖泊，如果你想要画遍世界著名建筑，画出一生中所有想去的地方，那就赶快拿起画笔，跟随本书的脚步，一起走入水彩绘画的世界吧！

◆ 著　　　　　飞乐鸟

　　责任编辑　　王　铁

　　责任印制　　周昇亮

◆ 人民邮电出版社出版发行　　北京市丰台区成寿寺路 11 号

　　邮编　100164　　电子邮件　315@ptpress.com.cn

　　网址　https://www.ptpress.com.cn

　　北京九天鸿程印刷有限责任公司印刷

◆ 开本：787×1092　1/20

　　印张：8　　　　　　　　2024 年 5 月第 1 版

　　字数：259 千字　　　　2024 年 5 月北京第 1 次印刷

定价：59.80 元

读者服务热线：(010)81055296　印装质量热线：(010)81055316

反盗版热线：(010)81055315

广告经营许可证：京东市监广登字 20170147 号

画笔工具

马可2B铅笔，软硬适中，可搭配辉柏嘉卷笔刀和可塑橡皮使用。

日本Skyists新概念尼龙笔，型号为4号、8号。

毛笔，市场上有很多品牌，选择聚锋效果好的。

 辉柏嘉
可塑橡皮

 辉柏嘉
卷笔刀

水彩颜料

日本樱花泰伦斯24色透明固体水彩颜料色表

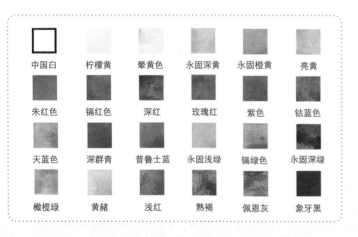

中国白	柠檬黄	晕黄色	永固深黄	永固橙黄	亮黄
朱红色	镉红色	深红	玫瑰红	紫色	钴蓝色
天蓝色	深群青	普鲁士蓝	永固浅绿	镉绿色	永固深绿
橄榄绿	黄赭	浅红	熟褐	佩恩灰	象牙黑

水彩纸

康颂200g梦法儿水彩封胶本，100张，中粗纹理。

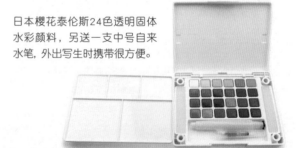

日本樱花泰伦斯24色透明固体水彩颜料，另送一支中号自来水笔，外出写生时携带很方便。

先来学习天空的绘制要点，掌握基本的平涂、渐变、叠色等绘画技巧，并灵活运用这些技巧表现出天空丰富多彩的变化。

平涂

运用较大的画笔沿着边缘的位置顺着一个方向涂出颜色，下一笔接着上一笔的边缘衔接上颜色，涂出平整均匀的颜色。

单色渐变

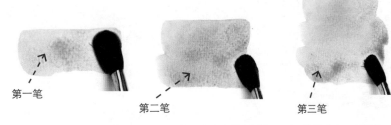

先从深色的地方开始涂色，顺着一个方向涂出笔触，然后加水将颜色稀释变淡一些，在上一笔还未干时沿着色块边缘继续涂色，继续加水，将颜色变淡，再沿着色块边缘涂色，这样就形成了由深到浅的渐变颜色。

多色渐变

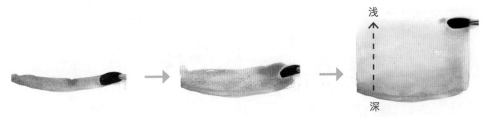

先用单色的渐变涂出天空的下半部分，然后用另一种颜色从上往下涂出渐变的颜色，两种颜色在未干时在中间衔接到一起，形成自然的过渡颜色。

干画法叠色

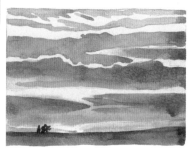

第一层：亮部　　　　第二层：暗部

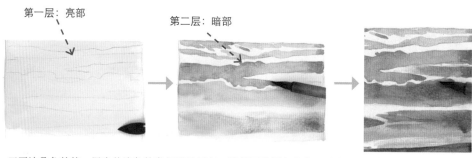

干画法叠色的第一层先从浅色的亮部开始画起，等前面的颜色完全干了之后再叠加出暗部的深色。若还要叠加深色，也要等前面的颜色干了之后再叠加。

湿画法叠色

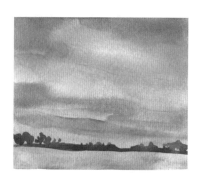

湿润的画纸

边缘形成好看的花纹

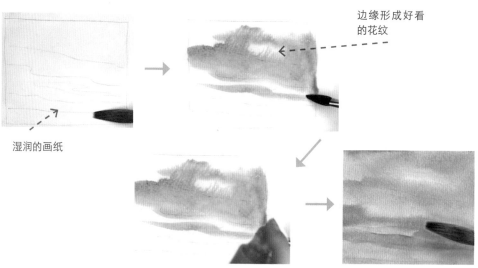

湿画法叠色是先将画纸整体打湿，然后在湿润的画纸上涂色，颜色在湿润的画纸上晕染开。若画纸上已有画好的部分，想用湿画法叠色，可以用喷壶将画纸喷湿，然后叠加颜色，同样会产生晕染的效果。

诀窍　叠色的诀窍

干画法叠色：一定要在前面颜色干了的情况下再叠加颜色。湿画法叠色：为避免叠加的颜色变脏，叠加的颜色不宜过多，且要在画前构思好每个颜色涂抹的位置，一步到位，不要反复涂抹。当然，两种方法也可结合运用，先用干画法涂底色，然后将画纸喷湿，再用湿画法晕染。

夏天的天空

简单地勾出前景的草丛的轮廓和鸟。

用天蓝色从上到下地涂出渐变的颜色。

等颜色完全干了之后用普鲁士蓝加一点象牙黑画出前景的物体。

冬天的天空

用简单的线条勾出前景物体的轮廓。

冬天天空的色调偏冷一些，所以用深群青从上往下画出渐变的颜色。

等颜色干透后用普鲁士蓝加一点象牙黑画出前景的物体。

薄雾的天空①

 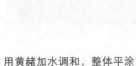 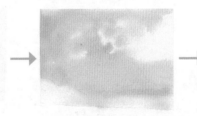 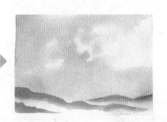

用铅笔大致勾勒出雾气的轮廓，以及山峦的轮廓。

用黄赭加水调和，整体平涂一层颜色。

等底色干了之后用喷壶喷上一层水，然后用熟褐加一点象牙黑与大量的水调和，晕染出天空的薄雾。

等前面的颜色完全干了之后用象牙黑调和充分的水，沿着山的轮廓平涂颜色，边缘用清水晕开，山中间要留白，形成雾气的感觉。

薄雾的天空②

用铅笔勾勒出雾气与山的大致位置。

分别用晕黄色与钴蓝色和水调和，用湿画法的叠色涂抹出天空中的薄雾。

在深色雾气的地方用钴蓝色稍微加深一些，表现出画面的层次感。

颜色干透后用普鲁士蓝加一点钴蓝色涂出山的颜色，边缘同样用清水晕开，表现出雾气的感觉。

阴天

用铅笔大致勾勒出乌云及前景物体的位置。

先用晕黄色加黄赭平涂出整体的颜色，然后趁颜色未干时用熟褐加一点象牙黑在乌云的位置晕染。

等前面颜色干了之后用喷壶将画纸喷湿一些，然后用普鲁士蓝加一点象牙黑加深乌云的颜色。

等前面颜色干后用熟褐加象牙黑平涂出前景的物体。

乌云密布的天空

用铅笔勾出乌云的轮廓，以及前景中城市的轮廓。

用天蓝色调和水，平涂出天空下半部分的颜色。

干透后用普鲁士蓝加象牙黑涂出上半部分乌云的颜色，注意留出一些浅色的地方，让乌云的部分有深浅的变化。

等颜色干透后用象牙黑加一点普鲁士蓝画出下面城市的颜色。

雨天

用铅笔大致勾勒出乌云的轮廓。

先不管乌云的颜色，整体用紫色与玫瑰红涂抹出渐变的颜色。

等前面颜色干了之后在画纸上喷上水，用普鲁士蓝加象牙黑叠加出乌云的颜色，等颜色干了用高光笔轻轻勾出一些雨的轮廓。

暴雨前的天空①

用铅笔勾勒出暴雨前天空的深色和亮色的地方，以及前景树丛的位置。

暴雨前的天空深沉而黑暗，但有些地方又透着光，所以用象牙黑加普鲁士蓝以湿画法叠色，整体晕染出天空的颜色，留出一些空隙。

用相同的颜色给暗部的云叠加一层颜色。

用象牙黑加水调和，涂出画面下方树丛的颜色，让画面更有整体感。

暴雨前的天空②

 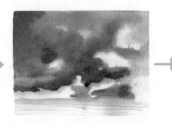 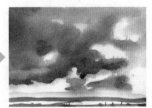

用铅笔勾勒出天空深色和浅色的地方，并画出前景田野的位置。

用另一个色调来表现暴雨前的天空，用熟褐加象牙黑、天蓝色晕染出整体天空的颜色。

等前面颜色干了之后将画纸喷湿，并用熟褐加多一点象牙黑给天空的深色部分叠加一层颜色。

等前面颜色干后用普鲁士蓝加象牙黑画出画面下方田野的大致形状。

11

闪电

用铅笔勾勒出乌云、闪电、山坡等的轮廓。

用亮黄、钴蓝色及紫色分别与水调和，涂出渐变的颜色。

等颜色干后用象牙黑调和熟褐，涂出乌云的颜色，边缘用清水晕开，然后用普鲁士蓝加深天空的颜色，留出云的轮廓。

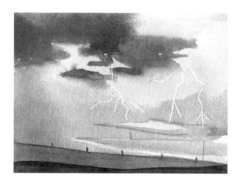

用高光笔勾勒出闪电的轮廓，然后用普鲁士蓝加象牙黑涂出前景山坡，让画面更有整体感。

彩虹

大致勾勒出云朵及彩虹的位置。

在云朵的位置涂上清水，然后用普鲁士蓝加水调和，在云朵的暗部晕染。

等前面颜色干后用钴蓝色加水调和，平涂出天空的颜色。

等颜色干后分别用玫瑰红、晕黄色及天蓝色加水调和，用渐变的方法涂出彩虹的颜色。

块状云①

勾勒出云的大致轮廓。

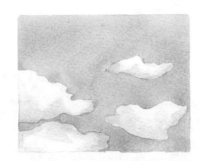

用钴蓝色加水给云朵的暗部涂上一层颜色，等云的颜色干后用天蓝色平涂出天空的颜色。

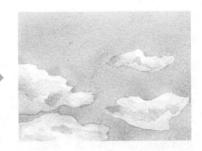

等前面颜色干了之后在云朵的明暗交界处用普鲁士蓝叠加一层颜色，并用晕黄色在云朵的亮部涂抹，加强云朵的体积感。

块状云②

勾勒出云的大致轮廓。

用清水将云朵的位置打湿，然后用天蓝色在云朵的暗部晕染，在明暗交界的位置多晕染一次。

用钴蓝色加水整体涂出天空的颜色，衬托出云的轮廓。

等前面颜色干后用钴蓝色加水调和，整体给云朵的暗部叠加一层颜色，加强云朵的体积感。

块状云③

用钴蓝色平涂出天空的颜色，趁颜色未干时用纸巾吸取颜色，形成云朵的大致轮廓。

等颜色干透后用钴蓝色加一点深群青叠加在云朵和天空的暗部。

用天蓝色加些钴蓝色沿着云朵的轮廓加深天空的颜色，衬托出云朵的轮廓。

块状云④

 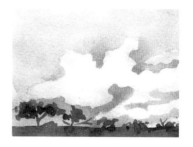

用弯曲的线条勾勒出云朵、树等的大致形状。

将画纸打湿，用钴蓝色晕染出云朵的暗部颜色，在画纸半干时用天蓝色加深群青涂抹出整个天空的颜色。

等画面干后，在天空下部分叠加一层天蓝色，衬托出云的形状，颜色干后用普鲁士蓝加象牙黑涂出前景的树。

毛卷状云

勾勒出云朵、山坡、树林的大致形状。

用钴蓝色整体涂出天空的颜色，然后用纸巾顺着云朵弯曲的方向擦出云朵的留白。

等底层颜色干后用钴蓝色沿着云的轮廓叠加一层颜色，将云的轮廓衬托得更明显。

用普鲁士蓝画出前景的山坡和树林等。

絮状云

大致勾勒出絮状云的大小和朝向，以及前景的树林。

用钴蓝色加一点深群青整体涂出天空的颜色，并趁颜色未干时，顺着云朵的轮廓用纸巾擦出云朵的留白。

用钴蓝色沿着云朵的轮廓整体加深天空的颜色，衬托出云的轮廓。

等颜色干后用象牙黑加一点普鲁士蓝画出前景的树林，让画面更完整。

马尾状云

勾勒出云的大致轮廓。

涂出天空的颜色，然后用纸巾擦出云的留白，注意云有向上勾的部分，在下手时稍微顿一下再向右拖动纸巾，擦出长条形的云。

用天蓝色加些钴蓝色沿着云的轮廓加深天空的颜色。

小块状云

勾勒出大小不同的小块状云的轮廓，注意云的大小变化。

用天蓝色加水调和，在云朵的暗部涂抹，亮部直接留白。

用天蓝色加一点钴蓝色整体平涂出天空的颜色。

荚状云

勾勒出荚状云的轮廓，注意长短的变化。

用钴蓝色加一点深群青沿着云的轮廓平涂出天空的颜色。

用普鲁士蓝加一点深群青涂出云朵暗部的颜色。

用普鲁士蓝加一点点象牙黑在云朵的暗部叠加颜色，并用钴蓝色加深群青沿着云的轮廓整体叠加一层天空的颜色，将云朵的形状衬托得更加明显。

波浪状云

用弯曲的线条勾勒出画面的大致布局。

用钴蓝色加一点深群青涂出天空的颜色，留出波浪状的云，天空的部分要有深浅的变化。

等前面颜色干了之后给天空整体叠加一层钴蓝色，衬托出云的形状。

调和钴蓝色与普鲁士蓝，叠加一层深色的云，让画面的层次更加丰富。

飞机云

 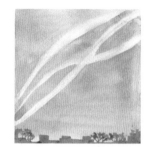

勾勒出飞机云的位置和交错的形状，以及树和房屋的轮廓。

从上到下依次用天蓝色、深群青加紫色涂出渐变的颜色，并趁颜色未干时用纸巾擦出飞机云位置。

等颜色干后用钴蓝色加深群青，以及深群青加紫色从上到下叠加一层渐变颜色，衬托出云的轮廓。

用普鲁士蓝加一点象牙黑画出画面下方树及房屋的轮廓。

鱼鳞状云

用弯曲的线条勾勒出鱼鳞状云的大致位置，以及树和电线杆的轮廓。

用永固深黄整体涂上一层颜色，趁颜色未干时在鱼鳞状云相交的位置叠加一些永固橙黄加永固深黄调和出的颜色。

等前面颜色干了之后将画纸喷湿，用湿画法叠加一层用永固深黄加朱红色调和出的颜色，叠加的位置在鱼鳞状云相交的地方。

用普鲁士蓝加一点象牙黑画出画面下方树及电线杆的轮廓。

伪卷云

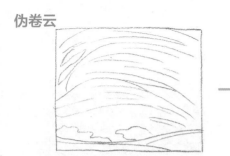 → →

用线条大致勾勒出云朵流动的方向和山坡位置。

用钴蓝色加深群青整体平涂出天空的颜色，趁颜色未干时顺着云朵流动的方向用纸巾擦出云朵的部分。

用钴蓝色加深群青叠加一层天空的颜色，将云朵衬托得更加明显，然后用普鲁士蓝加象牙黑涂出山坡的颜色。

火烧云

 → → →

在上色之前大致勾勒出云朵的轮廓，标记一下云朵的分布。画出远处山的轮廓。

分别用朱红色、永固橙黄、玫瑰红从上到下涂出渐变的颜色，然后在下边缘再用朱红色涂出渐变的颜色。

等前面颜色干后用镉红色从上到下地叠加一层天空的颜色，并平涂出云的颜色，远处的云用玫瑰红来画。

用镉红色加一点深红、玫瑰红加紫色给云的暗部叠加一层颜色，远处的山用深红加紫色来画。

云海

 → → →

大致勾勒出云的轮廓，区分出前后的层次。

用钴蓝色加天蓝色从上到下涂出渐变的颜色。

将画纸喷湿，并用普鲁士蓝加水调和，沿着云朵的缝隙叠加颜色，区分出云海的层次。

等所有颜色干了之后用普鲁士蓝加天蓝色在云朵的缝隙中叠加颜色，将云朵的轮廓及层次表现得更加明显。

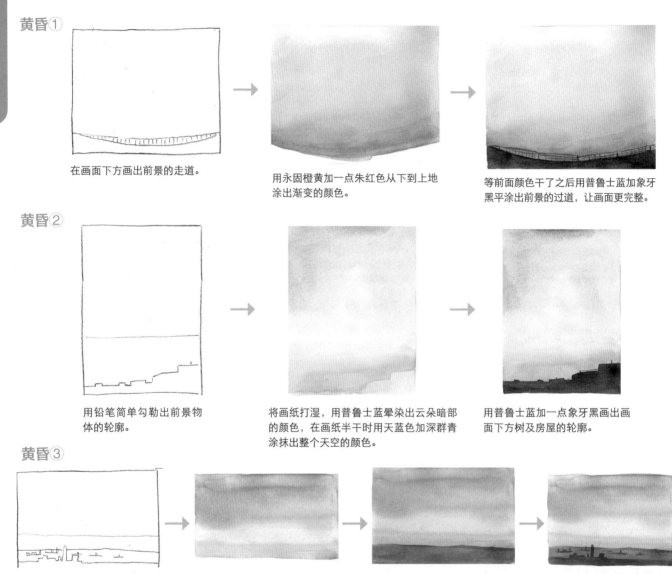

黄昏①

在画面下方画出前景的走道。

用永固橙黄加一点朱红色从下到上地涂出渐变的颜色。

等前面颜色干了之后用普鲁士蓝加象牙黑平涂出前景的过道，让画面更完整。

黄昏②

用铅笔简单勾勒出前景物体的轮廓。

将画纸打湿，用普鲁士蓝晕染出云朵暗部的颜色，在画纸半干时用天蓝色加深群青涂抹出整个天空的颜色。

用普鲁士蓝加一点象牙黑画出画面下方树及房屋的轮廓。

黄昏③

用铅笔简单勾勒出前景物体的轮廓。

用天蓝色加钴蓝色从上往下涂出渐变的颜色，然后趁颜色未干时用永固深黄加永固橙黄涂出下面的颜色。

等前面的颜色干了之后，用普鲁士蓝加象牙黑涂出深色的海面。

用普鲁士蓝加象牙黑描绘出海面帆船的剪影。

夕阳

画出横向流动的云和远处的山，注意云的大小要有变化。

用钴蓝色加深群青从上往下画，在靠近海面的地方用晕黄色加永固橙黄涂出夕阳的颜色。

等颜色完全干了之后用普鲁士蓝加深群青画出云的颜色，海面远处的山用普鲁士蓝加一点象牙黑来画。

落日

画出天空中的太阳及不规则的云的形状。

用晕黄色加永固深黄涂出云的亮部及太阳周围的颜色，在颜色未干时用朱红色涂出整体天空的颜色。

等颜色干后，用朱红色画出云的暗部，并沿着云的轮廓加深天空的颜色，衬托出云的形状。

晚霞①

用玫瑰红及朱红色涂出云朵和天空下半部分的颜色。

颜色干后用钴蓝色加紫色从左上往右下涂出渐变的颜色，画出天空。

用紫色加玫瑰红给云朵的暗部叠加一层颜色，然后用熟褐加象牙黑涂出地面及树的颜色。

19

晚霞②

 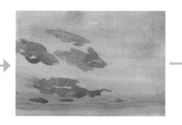 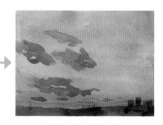

大致勾勒出云朵、山及前景物体的轮廓，云朵边缘处理得不规则一些。

用深群青加紫色，以及玫瑰红从上到下涂出渐变的颜色，表现出蓝紫色的晚霞。

等前面颜色干了之后用深群青加鲁士普蓝涂出云的颜色。

等颜色干后，用紫色加象牙黑涂出画面前景的建筑及山的剪影。

晚霞③

勾勒出天空中飘着的云及画面下方的山和太阳，区分出亮部与暗部的位置。

将线稿擦淡一些，分别用永固深黄加永固橙黄，以及朱红色从上到下涂出渐变的颜色。

等颜色干透后，用朱红色画出下半部分深色的天空，衬托出亮色的云的轮廓。

用镉红色加深云的暗部，并用镉红色加深红画出画面下方的山。太阳的位置留白即可。

晚霞④

 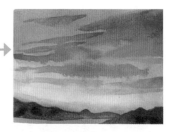

勾勒出天空中飘着的云，以及山的大致轮廓。

用玫瑰红、永固橙黄从上到下涂出渐变的颜色，在靠近地面的地方叠加一点玫瑰红，表现出玫瑰红色的晚霞。

等颜色干后，将画纸喷湿，用玫瑰红加紫色晕染出天空中的云。

等前面颜色干了之后用玫瑰红涂出下方地面的底色，然后用玫瑰红加象牙黑涂出山的剪影。

逆光的天空

勾勒出天空中飘着的云及前景的大致轮廓。

整体用晕黄色平涂一层颜色。

等颜色干后，用普鲁士蓝给云的暗部叠加一层颜色。

等前面颜色干后，用普鲁士蓝加一点紫色再次加深云的暗部，用紫色加一点象牙黑涂出前景和地面。

漏光的天空①

大致画出云的轮廓，以及光束发散的方向和位置。

用亮黄涂出光束的颜色，趁颜色未干时在其中叠加一点玫瑰红。

等颜色干后，用普鲁士蓝加钴蓝色涂出天空及云朵暗部的颜色。

颜色干后用普鲁士蓝加象牙黑涂出云朵的深色，在靠近光的云朵边缘叠加一点镉红色。

漏光的天空②

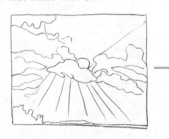

画出云、太阳和树丛的轮廓，以及光束发散的方向和位置。

用永固深黄与朱红色涂出浅色天空的颜色，顺着光束的方向运笔，表现出光芒的感觉。

等前面的颜色干后用钴蓝色涂出上面蓝色天空的部分。

用深红加普鲁士蓝加深云的暗部，并画出画面下方树丛的颜色。

漏光的天空③

 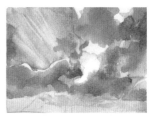

勾勒出云的轮廓，确定光束发散的方向和位置。

用晕黄色加永固深黄整体给云涂上一层底色。

等颜色干后用天蓝色涂出背景天空的颜色，趁颜色未干时用纸巾擦出光束。接着用普鲁士蓝加象牙黑涂出云的暗部。

等颜色干后，用普鲁士蓝加象牙黑加深云的暗部，增加云的体积感。

漏光的天空④

大致勾勒出云和山的轮廓，以及光束发散的方向和位置。

用永固深黄和朱红色从上到下涂出渐变的颜色，中间光束的浅色部分趁颜色未干时用纸巾擦出来。

等前面颜色干了之后用熟褐加镉红色和一点象牙黑涂出深色的云的颜色，并加深光束中的深色。

等颜色干透后用熟褐加普鲁士蓝和镉红色红叠加云的暗部，并画出画面下方山的剪影。

漏光的天空⑤

画出山、水、云的轮廓，以及光束发散的方向和位置。

用永固深黄加黄赭涂出画面下方亮色的部分。

等颜色干后用普鲁士蓝加象牙黑从上到下涂出深色的乌云，趁颜色半干的时候用相同的颜色顺着光束的方向用笔，涂出光束中的深色。

等颜色干后，用相同的颜色加深乌云的暗部及光束中的深色，并用象牙黑加水调和，画出远处山的颜色。

星空①

 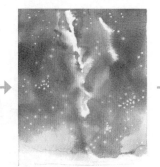 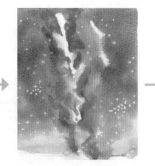 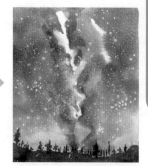

勾勒出星空、银河及树林的位置。

将画纸整体打湿，用普鲁士蓝及天蓝色整体晕染出天空的渐变颜色。在画纸湿润的情况下用高光笔点出星星。

等颜色干后，用普鲁士蓝加象牙黑沿着银河的位置叠加一些深色，表现出天空的深浅变化。

等颜色干后用象牙黑涂出前景树林的剪影，用牙刷蘸取白色丙烯喷洒出星星，或用高光笔点出星星。

星空②

用铅笔勾勒出星空及前景的大致轮廓。

用玫瑰红、镉红色及亮黄分别以湿画法的叠色给浅色的天空部分晕染上颜色。

等前面颜色干了之后用玫瑰红加象牙黑涂出天空深色的部分，趁颜色未干时，给深色的天空喷水，会形成星星点点的感觉。

等颜色干后用牙刷蘸取白色丙烯喷洒出星星。

星空③

 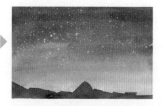

大致划分出颜色的区域，在上色时能准确地涂上颜色。勾勒出山的轮廓。

从上到下依次用深群青加紫色、紫色、朱红色、晕黄色涂出渐变的颜色，趁颜色未干时用高光笔点出星空中的星星。

等颜色干后，用普鲁士蓝加一点紫色和象牙黑加深天空上半部分的颜色。

用紫色加象牙黑涂出前景中山的剪影，并用牙刷蘸取白色丙烯喷洒出星星。

星空④

 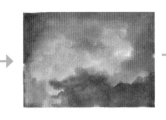 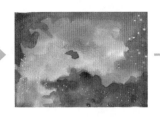 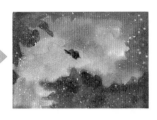

大致勾勒出星空中不同颜色的区域。

用镉红色、天蓝色、普鲁士蓝以渐变的方式分区画出基本的颜色。

等颜色干后，用镉红色加深红以及一点普鲁士蓝叠加红色部分的边缘，然后用普鲁士蓝加象牙黑在深色云朵的暗部叠加颜色。

等前面颜色干了之后用牙刷蘸取白色丙烯喷洒出星星。

带状极光①

 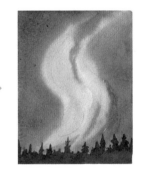

勾勒出带状极光的轮廓，以及前景中树林的剪影。

用天蓝色加多一些柠檬黄涂出极光的颜色，笔触边缘用清水晕染开。

等颜色干后将画纸喷湿，然后用普鲁士蓝加象牙黑整体画出夜晚的天空。

等前面颜色都干了之后再用象牙黑加水调和，平涂出前景的树林。

带状极光②

勾勒出带状极光和山的轮廓。

用永固浅绿加柠檬黄整体涂出极光的颜色，靠近地面的天空用朱红色涂出渐变的颜色。

等颜色干后将画纸喷湿，然后用普鲁士蓝加象牙黑整体晕染出夜晚的天空。

等颜色干后，再用普鲁士蓝加象牙黑画出山的颜色。

放射状极光

简单勾勒出极光和山脉的位置。

将画纸打湿，然后用朱红色加水调和，顺着极光的方向运笔。趁颜色未干时在边缘的地方衔接上普鲁士蓝加象牙黑调和出的深色。

等前面颜色干了之后用普鲁士蓝加象牙黑再在天空深色的部分叠加一层颜色，并用镉红色叠加极光的颜色。

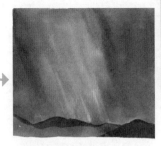

等颜色干后用象牙黑加水调和，画出画面下方的山脉。

弧状极光

用弯曲的线条大致勾勒出弧状极光和地面的位置。

用天蓝色加水调和，沿着极光和地面的边缘涂出渐变的颜色。

等颜色干后用普鲁士蓝加钴蓝色涂出天空的颜色，在靠近极光的地方用清水晕开笔触边缘，让天空与极光的颜色衔接得更自然。

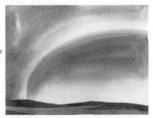

等颜色干后，用普鲁士蓝加象牙黑画出起伏的地面。

渐变极光

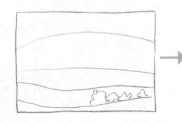

勾勒出渐变极光的位置及前景的山和树丛。

从上到下用紫色、玫瑰红、天蓝色加柠檬黄与大量的水调和，画出渐变的极光。

等前面颜色干后分别用紫色加深红及普鲁士蓝、玫瑰红加镉红色加深极光的颜色。

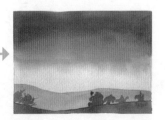

等所有颜色干后，用熟褐加黄赭、紫色加象牙黑及熟褐画出前景的山和树丛。

幕状极光

 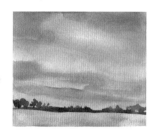

大致勾勒出极光和树林的位置，这样在上色时画笔落下的位置更加明确。

用朱红色加亮黄以湿画法叠色将极光的部分晕染出来。

等前面的颜色干了之后用喷壶给画纸喷上水，在剩下的部分晕染上一层深群青加紫色调和出的颜色。

用普鲁士蓝给上边缘的天空叠加一层颜色，并用普鲁士蓝加象牙黑画出地面上的树林，增加层次感。

流星雨①

 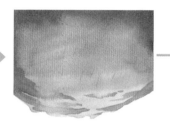

勾勒出弧状山的轮廓，以及远处的云的位置。

从上到下分别用深群青加钴蓝色、天蓝色加柠檬黄、柠檬黄加永固浅绿画出渐变的颜色。

用普鲁士蓝加象牙黑沿着色块边缘整体叠加一层颜色，笔触边缘用清水晕开，让颜色衔接得自然些。

等颜色干后，用象牙黑调和水画出画面下方山的颜色，然后用高光笔勾勒出流星滑落的画面。

流星雨②

勾勒出地面、树及流星的位置。

先不管树及流星，整体从上到下分别用普鲁士蓝加象牙黑、天蓝色加柠檬黄涂出渐变的颜色。

等前面颜色干后用普鲁士蓝加象牙黑在画面上边缘叠加一层颜色。

等颜色干后，用象牙黑加水调和，画出树及地面的颜色；然后用高光笔勾勒出流星滑落的画面，并用牙刷蘸白色丙烯喷洒出一些星星。

同是蓝色的天空，有时候偏天蓝色一些，有时偏深群青一些。在绘制时可以将天蓝色和深群青，按照不同的比例调和，形成不同颜色的天空。

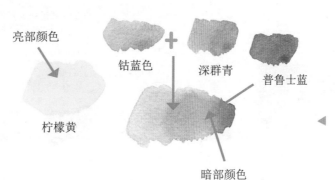

运用冷暖的对比来让画面颜色更加丰富，暗部可以运用湿画法的叠色让两种颜色衔接得更自然。

天蓝色 深群青

夏天的天空 冬天的天空

亮部颜色

柠檬黄

钴蓝色 深群青 普鲁士蓝

暗部颜色

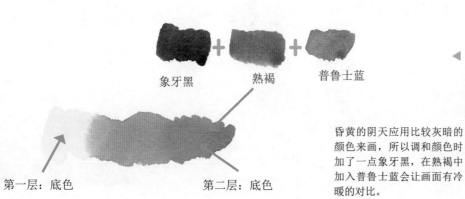

象牙黑 熟褐 普鲁士蓝

第一层：底色 第二层：底色

昏黄的阴天应用比较灰暗的颜色来画，所以调和颜色时加了一点象牙黑，在熟褐中加入普鲁士蓝会让画面有冷暖的对比。

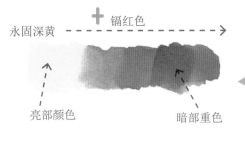

+ 镉红色

永固深黄 ----→

亮部颜色

暗部重色

表现红色系的晚霞时，从亮部黄色开始画起，逐步加入镉红色，形成由浅到深的层次变化。暗部重色是叠加了比较浓的颜色。

玫瑰红 **+** 紫色 **+** 深群青

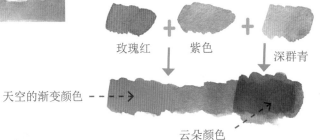

天空的渐变颜色 ---→

云朵颜色

由暖到冷的蓝紫色晚霞，从暖色的玫瑰红中逐步加入紫色，再逐步加入深群青，冷暖的对比让画面更加丰富。

永固浅绿 永固深绿 象牙黑 **+** 普鲁士蓝

远处天空的亮色

山和地面的颜色

在深色夜空中也有比较亮的颜色，所以在靠近地面的地方叠加一些亮色，让夜空的颜色丰富起来。

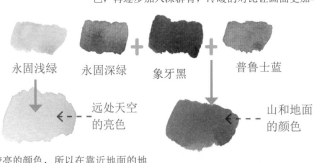

永固橙黄 钴蓝色 **+** 深群青

天空的渐变颜色 ---→

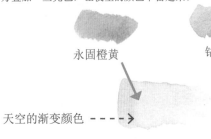

在蓝色天空的基础上叠加一些永固橙黄的渐变来体现黄昏。

山/原野

山的绘制，主要的几点是概括出山的整体形状、分析山体的明暗、运用笔触来增加山的质感，以及表现出前后的空间感。

诀窍 区分前后关系

在概括山的轮廓时，为了表现前后的层次感，都会错落地安排山的位置。在颜色处理上也是有前后差异的，这样才能区分出前后的关系。

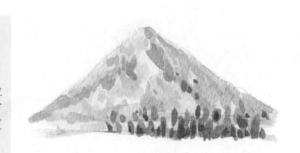

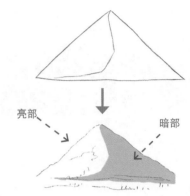

亮部

暗部

单座山的形状整体看起来有点像金字塔，呈三角形，实际的山有植被、山石等，外轮廓会有不同的形状。观察光源的方向，区分出山整体的明暗关系。

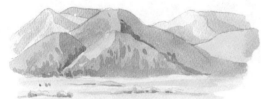

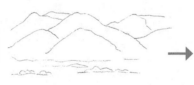

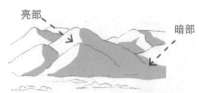

亮部

暗部

在一座山的基础上，多座山层叠交错形成了连绵的山脉。在绘制时前后的山体要错落开，观察光源的方向，各座山的亮部与暗部的位置相同。

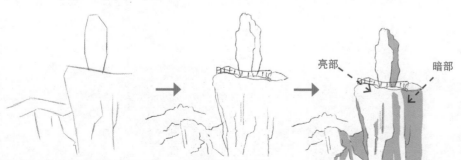

亮部

暗部

先整体用长直线去概括山石的形状，再仔细观察山石的轮廓，细化出石块的转折，并根据转折的位置区分出明暗关系，只要有转折的地方就会有明暗变化。

长线

在分析山体的轮廓绘制方法与区分山体的明暗之后，我们来学习山的绘制方法：从大关系入手，再添加不同的笔触来表现不同的山。

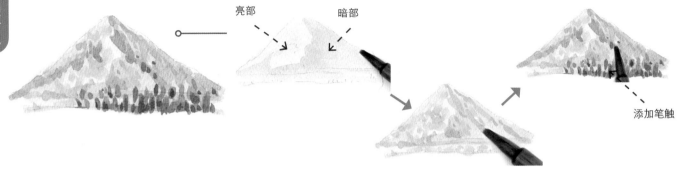

先整体涂色，区分出山的亮部和暗部，然后在暗部逐步添加笔触，表现出山上的树林，最后加强明暗对比，用点状笔触添加树林的质感。

明暗与笔触

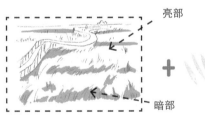

大片的草地同样有明暗变化，在绘制时同样先区分出明暗，然后一组一组地顺着一个方向添加草的笔触来表现草地的质感。

同样先区分山坡的明暗，再添加笔触。

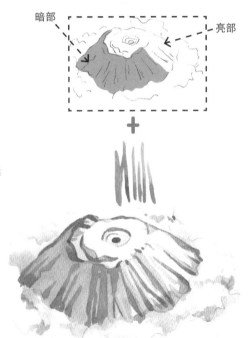

画圆锥状的山体时，首先画出它的明暗关系，然后顺着山体的方向画出山的转折。

绿绿的春山

勾勒出山的轮廓及草木的大致位置。

分别用晕黄色与永固浅绿画出整体的底色，奠定整个画面的基调。

用永固浅绿调和一点镉绿色给山叠加出不同的层次，表现出起伏感，并用点状的笔触表现出远处的树木。

等颜色干后，用镉绿色加一点永固深绿加深树丛的暗部，并画出树丛的阴影，增加画面的层次。

雾气围绕的春山

大致勾出山的轮廓，先用普鲁士蓝加上一点永固浅绿涂出远处的山，留出云雾的位置，近处用永固浅绿加晕黄色再加一点镉绿色涂出渐变的颜色。

用普鲁士蓝加深远处的山，将云雾衬托得更明显，然后用永固浅绿调和镉绿色以大笔触叠加前景山林的暗部。

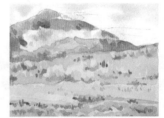

等颜色干后用镉绿色调和永固深绿以小的点状笔触加深山林的暗部，表现出山林的层次。

残雪的春山①

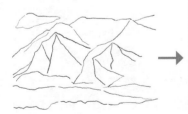

用铅笔大致勾勒出山峦的轮廓及前景的树林。

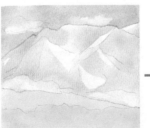

用钴蓝色加水调和，大面积地涂出山的暗部，亮部留白，前景树林用永固浅绿加柠檬黄平涂即可。

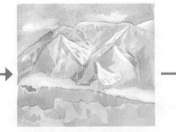

用钴蓝色调和一点普鲁士蓝和紫色加深山的暗部，并用点状的笔触增加山的质感，然后用镉绿色调和永固浅绿加深树林的颜色，区分出层次。

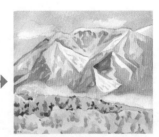

用普鲁士蓝调和一点紫色加深山的暗部，用永固深绿加普鲁士蓝以点状的笔触来加深树林的暗部。

残雪的春山②

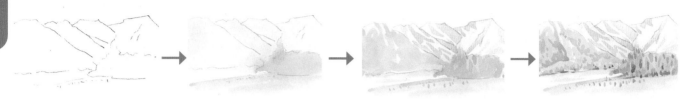

用铅笔勾勒出山和树木的大致位置。

用永固浅绿调和晕黄色涂出靠前的树林的颜色，靠后的带有残雪的山用天蓝色调和水先平涂出底色。

等前面的颜色干了后用钴蓝色加深雪山的暗部，并用永固浅绿加深树林的暗部。

用镉绿色调和永固深绿以点状的笔触表现出树木的感觉。

春天的四姑娘山

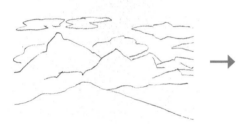

用铅笔大致勾勒出云朵及山的轮廓。

用天蓝色画出淡淡的天空颜色，注意留出山的亮部；等颜色干后再用永固浅绿加一点镉绿色涂出近处的山的颜色。

等前面颜色干后用天蓝色加深群青涂出雪山的暗部，然后用永固浅绿加一点镉绿色画出近处山的暗部。

阿尔卑斯山

 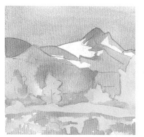 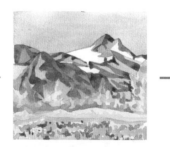

勾勒出前景的物体以及远处山的轮廓。

用普鲁士蓝涂画天空，用普鲁士蓝加永固深绿调和，涂出远处雪山的暗部，并用永固浅绿加一点镉绿色涂出前景的树木。

用熟褐调和普鲁士蓝加深山林的暗部，用永固深绿加一点永固深黄加深树木的暗部。

用点状的笔触加深树林及花朵的暗处。

梯田

用弯曲的线条勾勒出梯田的轮廓。

用晕黄色整体平涂上一层颜色。

在靠前的一片田中叠加一层永固橙黄加晕黄色，靠后的用永固浅绿加一点镉绿色来画。等颜色干后勾勒出梯田的轮廓。

等前面颜色干了之后，在靠前的画面中加深梯田的轮廓。

春天的富士山

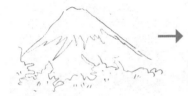 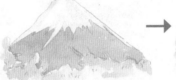 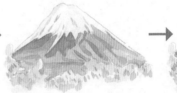

用线条勾勒出富士山的轮廓，并勾出山上雪的位置。

用天蓝色加水调和，涂出山上雪的颜色，等干了之后用深群青和一点钴蓝色涂出下面的山体。

用深群青加一点钴蓝色叠加出山的暗部；蘸取玫瑰红，并用点状的笔触叠加出樱花的层次。

用熟褐加一点紫色画出树丛中的枝干。

春天的黄山

 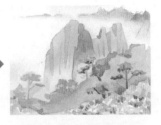

概括出山的轮廓，并画出前景中的树丛。

用永固浅绿整体涂出山的基本底色，在颜色未干时叠加一点玫瑰红。远处山的边缘用清水晕开，表现出山间的雾气。

颜色干后用永固浅绿调和一点晕黄色沿着山的轮廓整体平涂一层颜色，注意留出山间的雾气。

等颜色干了之后用镉绿色加一点永固深绿加深山的暗部，并叠加出前景的树丛。

翠绿的夏山

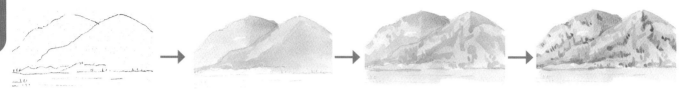

勾出山的轮廓。

用永固浅绿调和一点镉绿色涂出整体的基本颜色，注意区分出亮部与暗部的颜色差异。

等前面颜色干了之后用镉绿色调和一点永固浅绿叠加在山的暗部。

等前面颜色干后用镉绿色调和一点永固深绿以点状的笔触叠加在山的暗部，表现茂密的山林效果。

夏日远山①

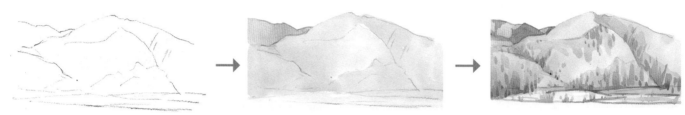

勾勒出山的轮廓，大致概括出树林和地面的位置。

用永固浅绿加晕黄色涂出前面山的底色，靠后的山用紫色加深群青来画，前景的地面用晕黄色做一些颜色的变化。

等颜色干后用深群青加深靠后的山的暗部，用镉绿色加永固浅绿加深主体山的暗部，并用点状的笔触来表现山前的树。

夏日远山②

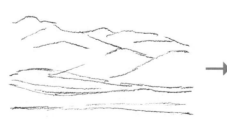

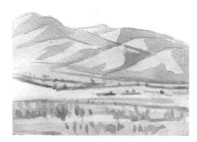

用线条画出起伏的山脉，并标出河流的位置。

用天蓝色加一点永固浅绿画出远处的山及河水的颜色，近处的山用永固浅绿加晕黄色来画。

等颜色干后用钴蓝色加永固浅绿画出山的暗部，同样用点状的笔触来画出树林。

夏日远山③

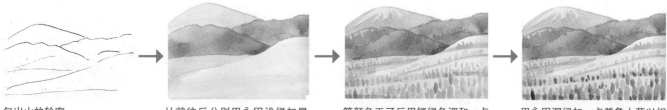

勾出山的轮廓。

从前往后分别用永固浅绿加晕黄色和大量水、永固深绿加普鲁士蓝、永固深绿加天蓝色和大量水，调和后平涂出不同区域的山的颜色。

等颜色干了后用镉绿色调和一点永固深绿，竖向用笔以点状的笔触画出树林。用普鲁士蓝调和一点永固深绿加深远处山的暗部。

用永固深绿加一点普鲁士蓝以相同的笔触叠加靠前的树林，增加前后的空间感。

夏日远山④

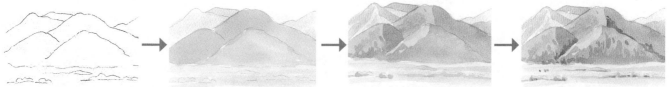

勾勒出山、地面的轮廓。

用永固浅绿调和柠檬黄，永固浅绿加镉绿色、钴蓝色分别平涂出山的底色。

等颜色干了之后用钴蓝色加深后面那座山的暗部，用永固浅绿加一点镉绿色加深主体山的暗部。

等前面颜色干后用点状的笔触画出山上的树木和草丛。

夏日远山⑤

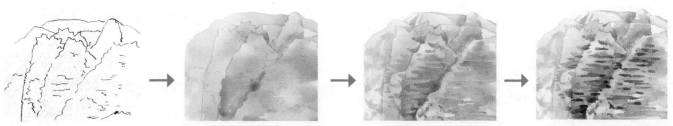

勾出山的轮廓。

分别用镉绿色加永固浅绿、永固浅绿加一点天蓝涂出不同山的底色，注意一个区域一个区域地上色。

调和镉绿色与一点永固深绿，以横向用笔加深山的暗部。

等颜色干后用永固深绿加普鲁士蓝以相同的笔触加深暗部，增加山的层次。

夏日远山⑥

勾勒出山、树林和地面的轮廓。

用永固深绿加钴蓝色从上边缘往下涂色，慢慢加入永固浅绿，涂出渐变的颜色，山林间的小路用永固浅绿加一点晕黄色来画。

用永固浅绿调和镉绿色叠加出中景中树林的暗部，用普鲁士蓝加永固浅绿叠加远处的山的暗部。

等画面干后，用永固深绿调和普鲁士蓝以小笔触加深树林、前景植物的暗部及山的暗部。

夏日远山⑦

勾勒出山、草地、建筑等的轮廓。

用天蓝色与深群青画出天空与山的底色，然后用镉绿色加永固深绿画出中景中山林的底色，前景的草地用永固浅绿加晕黄色来画。

等底色干后用钴蓝色加深群青加深山的暗部，并用镉绿色调和永固深绿以点状的笔触加深中景山林和前景草地的暗部。

等颜色干后用普鲁士蓝加永固深绿继续加深靠前一片山林的暗部，拉开前后山林的距离。

连绵的山林

画出山林的轮廓，以及确定云的大致位置。

用钴蓝色从远处开始涂，近处用永固浅绿调和一点镉绿色涂出渐变的颜色。

等颜色干后用天蓝色加永固浅绿和永固深绿加深山林的暗部，区分出山林的明暗。

等颜色干后用永固深绿加普鲁士蓝以点状的笔触叠加在暗部，表现出山林中茂密的丛林。

单座秋山

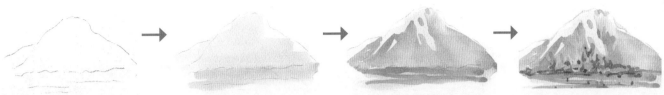

勾勒出山、地面的轮廓。

调和柠檬黄和一点永固橙黄，涂画出山及地面的底色。

等颜色干透后，调和永固橙黄和镉红色，画出山的暗部。注意地面颜色比山的颜色深一点，以区分出它们的界限。

等颜色干透后，再调和浅红和镉红色，用点状笔触画出前景的树木及远处的树。

连绵的秋山①

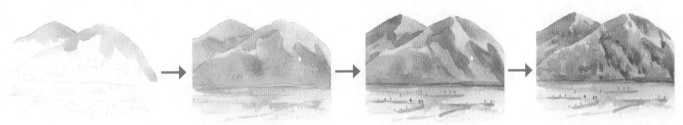

勾勒出山的轮廓后，用永固深黄加一点永固橙黄涂出山尖的颜色。

等前面颜色干了后用永固浅绿加一点永固深黄涂出山下面一半的颜色，地面用永固深黄加晕黄色来画。

用镉绿色加一点永固深黄加深山的暗部。

等前面颜色干了之后再用镉绿色加永固深绿以小笔触给山的暗部增加一些起伏。

连绵的秋山②

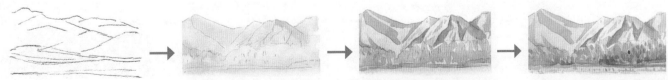

画出山林的轮廓。

整体用永固深黄、永固橙黄涂出秋日山的底色。

等颜色干后用永固深黄加一点浅红加深暗部，并用细碎的笔触画出前景的树林，暗部晕染一些橄榄绿。

等颜色干后，调和浅红和永固深绿，以点状的笔触加深树林的颜色，增加树林的层次感。

连绵的秋山③

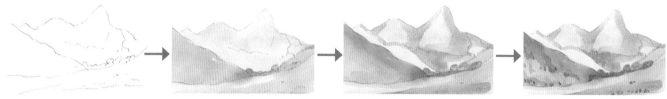

勾勒出山的轮廓，画出地平线的位置。

用镉红色加永固橙黄画出靠前的山林，远处的山林用永固深黄叠加一点永固浅绿来画。

等底色干后用镉红色加永固橙黄加深山的暗部，远处用永固浅绿加永固深黄加深山的暗部。

用浅红以点状的笔触叠加在山林的暗部，表现出树林茂密的感觉。

五彩的秋山①

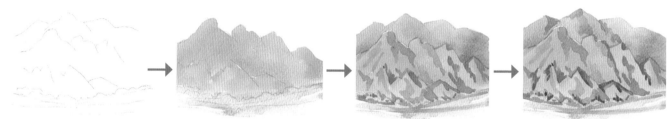

勾勒出山的轮廓。

从上到下依次用玫瑰红、永固橙黄、永固深黄、永固浅绿涂出渐变的颜色。

等底色干后用镉红色加一点玫瑰红叠加在山的暗部，并用永固浅绿加一点镉绿色画出山与地面的分界。

用深红加镉红色以小笔触叠加在山的暗部，区分出山的前后关系。

五彩的秋山②

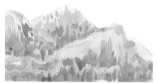

画出山林的轮廓。

用深群青、永固深黄、晕黄色平涂出山的底色。

底色干后用永固深黄加永固橙黄调和的颜色，以及用镉绿色加永固深绿调和的颜色叠涂山林的暗部；用钴蓝色加深群青加深远处山的暗部。

等前面颜色干后用永固浅绿加永固深黄以点状的笔触叠加在山林暗部，画出树林的感觉。

秋天的山丘

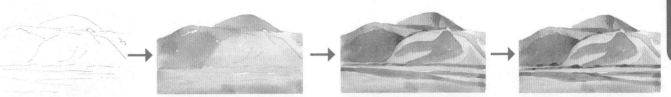

勾勒出山、地面的轮廓。

用永固深黄及朱红色涂出靠前的山和地面的颜色，中间颜色较深的山用熟褐加镉绿色来画。

等底色干后用朱红色加深地面和远处的山的颜色，用熟褐加深靠前的山的暗部，用浅红加熟褐叠加中间的山的颜色。

用熟褐加一点普鲁士蓝画出地面上的树，使画面更有细节感。

稻城①

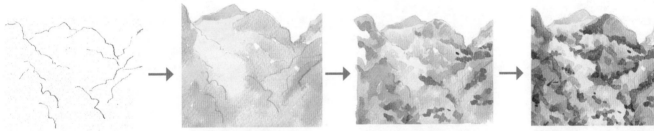

用概括的线条大致画出山林的轮廓。

将画纸打湿，分别用柠檬黄、永固浅绿、永固橙黄及玫瑰红晕染出整体的颜色。

用永固浅绿加晕黄色、镉红色加朱红色叠加在树林的暗部。

等前面颜色干后用永固深绿加普鲁士蓝、浅红加紫色以点状的笔触叠加在树林的暗部。

稻城②

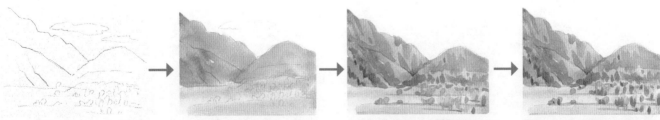

概括出山的轮廓，并画出前景中的树丛。

分别用熟褐加镉红色、永固橙黄、永固深黄涂出山及地面的底色。

等底色干后用浅红加镉红色以碎笔触叠加在山的暗部，靠前的树林用浅红加永固深黄来画，涂得淡一些。

等颜色干后用熟褐加浅红加深靠前的树林的颜色，拉开前后距离。

秋日长城

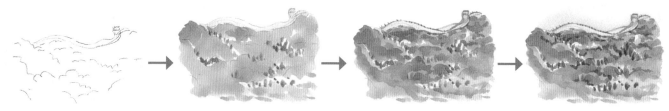

用弯曲的弧线概括出山林的轮廓，将整片山林分成很多小区块。

用镉红色、镉红色加永固深黄涂出渐变的颜色，等底色干后用镉绿色加一点柠檬黄画出山林间的绿树。

等前面的颜色干了之后用镉红色给山林暗部叠加一层颜色。

用天蓝色晕染一下天空，用深红加紫色加深山林的暗部，用永固深绿加深树的颜色。

巧克力山

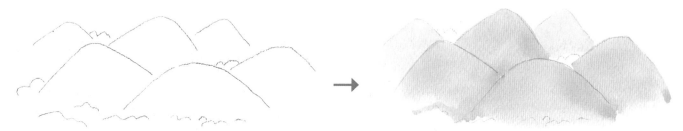

简单勾勒出错落的山的轮廓，注意山的排列要错落有致，形成自然的前后关系。

用永固橙黄与晕黄色画出底色，注意画出前后山的颜色差异。

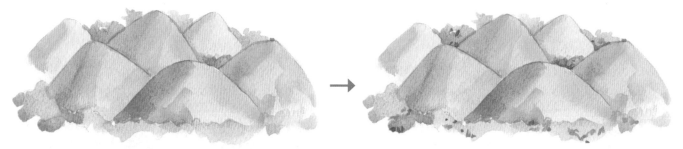

用浅红加永固深黄加深山的暗部，并用永固浅绿加永固深黄涂出山间树林的颜色。

等前面颜色干后用永固深绿以点状的笔触画出树林的暗部。

珠穆朗玛峰

勾勒出山的大致轮廓，然后确定山体转折的地方。

用玫瑰红加亮黄整体涂出一层颜色。

等颜色干后，用钴蓝色加深群青平涂出山的暗部。

等颜色干后，用紫色以横向用笔画出雪山上裸露的山体的颜色，靠前的暗部用深群青加普鲁士蓝来加深，靠前的山体的颜色用浅红加永固深黄来画。

乞力马扎罗山

勾勒出山和云的大致轮廓。

用钴蓝色整体平涂一层颜色。

用多一点钴蓝色加深群青加深山和云的暗部。

等前面颜色干后用普鲁士蓝加钴蓝色画出山体的纹路。

冬天的四姑娘山

大致勾勒出雪山的位置。

用天蓝色给亮部的山体涂上一层颜色。

等颜色干后用普鲁士蓝加一点深群青和充分的水调和后，加深山的暗部，画出雪山的转折、起伏感。

等前面颜色干了之后用普鲁士蓝加深群青继续加深山的暗部，并用熟褐加一点普鲁士蓝画出山体本来的颜色。

雪山

大致勾勒出雪山的轮廓。

用钴蓝色调和大量的水，整体为山体平涂一层颜色。

等前面的颜色干了之后用普鲁士蓝加钴蓝色调和充分的水，加深山的暗部。

用普鲁士蓝加紫色画出雪山中裸露的山的本来颜色。

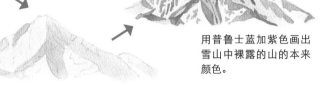

天山

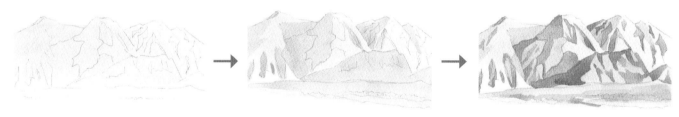

大致勾勒出山石、草地的位置之后可以将线稿稍微擦淡一些，用天蓝色整体平涂上一层颜色。

等前面的颜色干了之后用多一点天蓝色加深山体的暗部，并用永固浅绿加柠檬黄画出前景的草地。

等颜色干后用钴蓝色加深群青细化山的明暗层次，画出更多山的转折，并用永固浅绿加深前景的草地。

唐古拉山脉

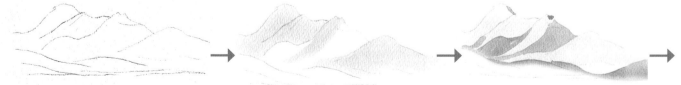

大致勾勒出雪山的位置。

用紫色调和充分的水，给亮部的雪山涂上一层颜色。

用天蓝色加水调和，画出山的暗部。

梅里雪山

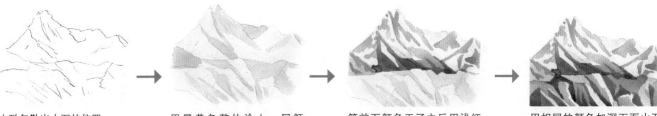

大致勾勒出山石的位置。

用晕黄色整体涂上一层颜色，然后用普鲁士蓝加深群青加深暗部。

等前面颜色干了之后用浅红加熟褐加深暗部，画出雪山的转折。

用相同的颜色加深下面山石的暗部。

长白山

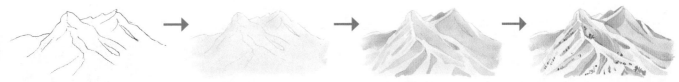

勾勒出山的大致轮廓，然后确定山体转折的地方。

整体用天蓝色平涂一层颜色。

等颜色干后，用天蓝色加一点点深群青加深暗部，区分出明暗。

用深群青加一点钴蓝色沿着转折的地方进行加深细化，并用点状的笔触画出雪山上的植被。

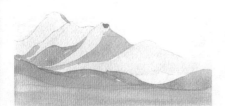
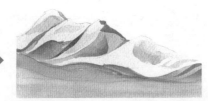
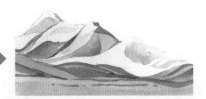

等前面颜色干了之后用永固深黄加一点浅红画出地面的颜色。

用普鲁士蓝加一点深群青加深雪山的暗部。

用浅红加一点紫色加深地面起伏的山坡的暗部。

黄山①

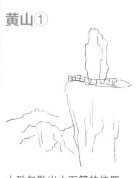 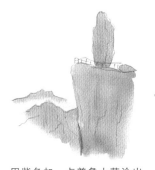 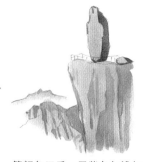 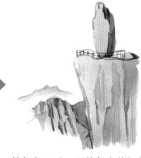

大致勾勒出山石等的位置。

用紫色加一点普鲁士蓝涂出山石的底色，画远处的山石时再加入一点深群青。

等颜色干后，用紫色加浅红和一点普鲁士蓝叠加在山石的暗部，区分出明暗。

等颜色干后，用普鲁士蓝加紫色和一点象牙黑加深山石之间的缝隙。

黄山②

大致勾勒出山的轮廓。

用晕黄色加钴蓝色涂出山体亮部的颜色。

山体暗部用钴蓝色加一点深群青来画。

用钴蓝色加普鲁士蓝叠加在山石的暗部，并加深石缝中的深色。

黄山③

勾勒出山的大致轮廓。

用浅红与黄赭涂出渐变的底色，用浅红加晕黄色及一点永固浅绿涂出山体的颜色。

等底色干了后用紫色加浅红沿着山的边缘加深山体的颜色；并调和永固浅绿和一点镉绿色，画出树林和远山的颜色。

等颜色干后用紫色加熟褐及一点普鲁士蓝以横向用笔画出山石的质感，并用镉绿色加永固深黄叠加在树丛的暗部。

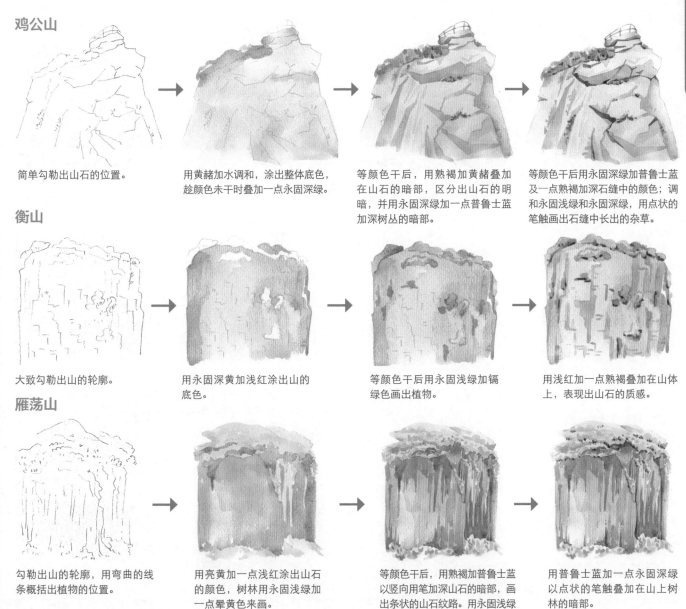

鸡公山

简单勾勒出山石的位置。

用黄赭加水调和，涂出整体底色，趁颜色未干时叠加一点永固深绿。

等颜色干后，用熟褐加黄赭叠加在山石的暗部，区分出山石的明暗，并用永固深绿加一点普鲁士蓝加深树丛的暗部。

等颜色干后用永固深绿加普鲁士蓝及一点熟褐加深石缝中的颜色；调和永固浅绿和永固深绿，用点状的笔触画出石缝中长出的杂草。

衡山

大致勾勒出山的轮廓。

用永固深黄加浅红涂出山的底色。

等颜色干后用永固浅绿加镉绿色画出植物。

用浅红加一点熟褐叠加在山体上，表现出山石的质感。

雁荡山

勾勒出山的轮廓，用弯曲的线条概括出植物的位置。

用亮黄加一点浅红涂出山石的颜色，树林用永固浅绿加一点晕黄色来画。

等颜色干后，用熟褐加普鲁士蓝以竖向用笔加深山石的暗部，画出条状的山石纹路。用永固浅绿加镉绿色叠加在树林的暗部。

用普鲁士蓝加一点永固深绿以点状的笔触叠加在山上树林的暗部。

尧山

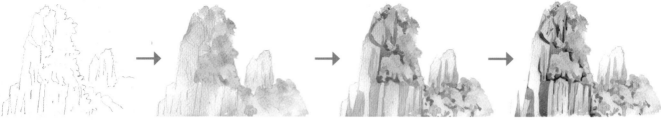

大致勾勒出山石的位置。

用黄赭涂出山的亮部，趁颜色未干时用普鲁士蓝晕染在山的暗部。等颜色干后再用永固浅绿及镉绿色晕染出山上的树丛。

等颜色干后用紫色加熟褐加深山的暗部，用镉绿色加一点永固深绿加深树丛暗部。

等前面颜色干后用熟褐加普鲁士蓝继续加深山的暗部，用永固深绿加普鲁士蓝继续加深树丛的暗部。

华山

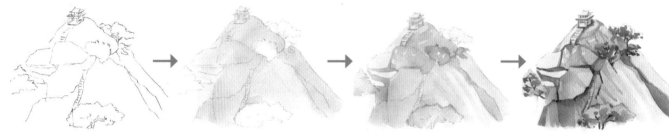

大致勾勒出山、树、建筑的轮廓。

用黄赭涂出山石亮部的颜色，暗部用黄赭加一点浅红来画。

用浅红加黄赭及一点熟褐整体给暗部的山石叠加一层颜色，并用普鲁士蓝加永固深绿涂出树木的底色。

等颜色干后用熟褐加浅红加深山石的暗部，并用熟褐加紫色加深石头之间的颜色，用永固深绿加天蓝色叠加树的暗部。

雪岳山

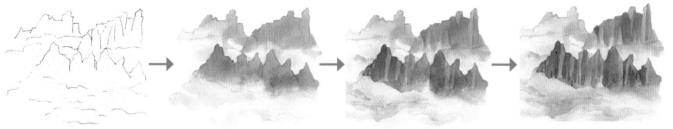

大致勾勒出山的轮廓，并概括出雾气的位置。

用紫色及普鲁士蓝涂出渐变的山体，靠后的山用熟褐及淡淡的普鲁士蓝来画，雾气用晕黄色来画。

等颜色干后用紫色加熟褐叠加在山的暗部及云海间，区分出山的明暗和云海层次。

等颜色干后，用熟褐加普鲁士蓝和紫色进一步加深山的暗部，细化山的纹理。

石林

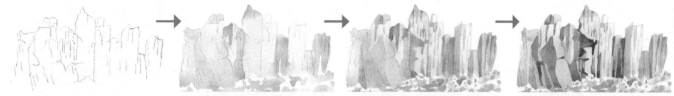

简单勾勒出山石的位置。

靠前的山石用黄赭涂出底色，靠后的山石用普鲁士蓝加钴蓝色与大量水调和，涂出底色。前景的花丛用玫瑰红来画。

底色干后用钴蓝色加点普鲁士蓝加深山石的暗部，区分出明暗。用玫瑰红调和一点镉红色以点状的笔触加深花丛的颜色。

用普鲁士蓝加上一点象牙黑继续加深山石的暗部及山石之间的颜色，区分出前后关系。

丹霞山

勾勒出山的大致轮廓。

用永固橙黄和镉红色分别画出山的底色。

等底色干后用永固橙黄加熟褐加深山的暗部。

等颜色干后，用熟褐加浅红以横向运笔加深山的暗部，并加深山之间的颜色，区分出前后关系。

象鼻山

勾勒出象鼻山和水的轮廓，用弯曲的线条概括出山上树林的位置。

用黄赭加熟褐、熟褐加一点普鲁士蓝分别晕染出山整体的颜色，等颜色干了之后用永固浅绿加晕黄色画出水的颜色。

等前面颜色干后用晕黄色加永固浅绿涂出山上树林的底色。

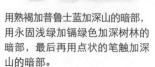

用熟褐加普鲁士蓝加深山的暗部，用永固浅绿加镉绿色加深树林的暗部，最后再用点状的笔触加深山的暗部。

47

平原①

 → 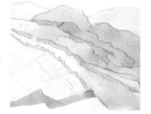 → →

用铅笔大致勾勒出平原的轮廓。

用晕黄色涂出平原的颜色，泥土的颜色用浅红来画，远处的山用钴蓝色加一点永固深绿来画。

用永固浅绿加一点镉绿色加深树林的暗部，并画出田地的轮廓。

用镉绿色加一点永固深绿以点状的笔触画出树林的暗部，表现出树林的质感。

平原②

 → → →

用铅笔大致勾勒出方块状田地的轮廓。

用晕黄色、永固浅绿加晕黄色平涂出田地的颜色。远处的山坡颜色偏蓝，用柠檬黄加天蓝色来画。

等底色干了之后用永固浅绿加镉绿色画出田地之间的树木。

等颜色干后，用永固深绿加深树木的暗部。

平原③

 → → →

用铅笔大致勾出平原的轮廓。

用柠檬黄与永固浅绿平涂出田地的颜色。

用永固浅绿加一点永固深绿加深块状田地的暗部。

等颜色干后用永固浅绿加永固深绿以点状的笔触画出田地中的深色，并用永固深绿加普鲁士蓝画出远处的树木。

草地

用短线勾勒出草地的质感，画出走道。

用永固浅绿加一点柠檬黄大面积平涂出草地的底色，留出走道的位置，然后用浅红加一点熟褐突出走道的颜色。

用永固浅绿加一点镉绿色顺着一个方向叠加在草地的暗部。

等颜色干后，用永固深绿加一点永固浅绿以短线勾勒出草地的质感，并用普鲁士蓝加一点象牙黑画出走道的栏杆。

山坡①

勾勒出山坡的穿插关系，以及树林的轮廓。

用柠檬黄加一点永固浅绿涂出前景的草丛及远处的山坡，树木用永固深绿加一点普鲁士蓝来画。

用永固浅绿加镉绿色及一点普鲁士蓝以点状的笔触加深草丛以及树木的暗部。

用永固深绿加普鲁士蓝加深草丛与树木的暗部。

山坡②

画出山坡的轮廓，然后画出山坡上的田地及远处的树林。

用永固浅绿、永固深绿加镉绿色分别为近处及远处的山坡上色。

等底色干了之后用永固浅绿加一点镉绿色画出田地的轮廓，并用玫瑰红及永固浅绿画出远处的树木。

等颜色干后用永固深绿加深田地轮廓之间的深色部分，并用玫瑰红加紫色加深树木的暗部。

山坡③

勾勒出山坡、栅栏等的轮廓。

用永固浅绿加柠檬黄涂出山坡的亮部，用永固浅绿加镉绿色画出左侧的树林。

用永固浅绿加一点镉绿色沿着栅栏的底部画出阴影；然后用永固深绿加水调和，加深树林的暗部。

等颜色干后，用深群青涂画小房子，用永固深绿加普鲁士蓝以点状的笔触加深树林的暗部，并用象牙黑画出栅栏的轮廓和房子细节。

山坡④

勾勒出山坡的轮廓。

分别用永固浅绿与熟褐涂出山坡与山石的底色。

用永固浅绿加一点镉绿色加深山坡的暗部，用熟褐加永固深绿加深石块的暗部。

等颜色干后，用镉绿色加一点永固深绿加深山坡草地的暗部，然后用熟褐加普鲁士蓝加深暗部石块的颜色。

山坡⑤

画出山坡的大致轮廓，并概括出树木的形状。

用浅红加镉红色调和的颜色，以及永固浅绿大面积涂出山坡的颜色，并用永固深绿画出树木的形状，远处的山用天蓝色平涂出来。

等底色干后，用永固浅绿加永固深绿调和的颜色，以及用浅红加熟褐调和的颜色，分别以点状的笔触画出草地、山坡的层次感。

等颜色干后用永固深绿加普鲁士蓝加深树木的颜色，并用普鲁士蓝加钴蓝色加深远处山脉的暗部。

花田①

用圆圈及曲线概括出花田的轮廓，划分出远近物体的区域。

用柠檬黄给花田铺上一层颜色，在颜色未干时，用柠檬黄加一点朱红色点出花田中的花朵。

调和永固浅绿、永固深绿和一点天蓝色，平涂出远处的山及树林的颜色。

调和普鲁士蓝和永固深绿，加深远处的树林，并用点状笔触画出花田中的深色部分。

花田②

用圆圈及曲线概括出花的位置，勾勒出山坡、云朵等的大致位置。

用永固浅绿加一点镉绿色画出花田的颜色，趁颜色未干时用玫瑰红点出花，远处的山坡用永固浅绿加柠檬黄、淡淡的镉绿色来画。

等底色干了之后用天蓝色画出天空的颜色，并用玫瑰红和永固深绿以点状的笔触画出前景的花和绿叶。

用镉绿色加一点永固深绿调和的颜色，以横向用笔和点状用笔画出远处山坡上田地和山林的纹路。

花田③

用简单的线条画出花田的轮廓，注意近大远小的透视关系。

用玫瑰红加紫色给花田整体涂上一层底色。

等颜色干后用紫色加一点玫瑰红沿着轮廓的地方加深颜色；调和永固浅绿和天蓝色，画出远山，并用永固深绿画出远处的树林。

等颜色干后用紫色加深群青加深花田过道之间的深色，并用点状的笔触概括出花的形状；用永固深绿和晕黄色画出远山的层次。

花田④

将大片花田划分出几个小的区域，并画出远处云的位置。

用玫瑰红大片涂出花田的颜色，远处的颜色稍淡一些，趁颜色未干时在花丛暗部叠上一层永固浅绿。

用永固浅绿和镉绿色画出远山；等底色干后用镉绿色加一点永固深绿以长线状的笔触加深暗部，并用天蓝色画出天空的颜色。

用紫色画出云朵的暗部；用玫瑰红加一点紫色以点状的笔触叠加在靠前的花丛中，概括出花的形状。

芦苇①

画出前景中芦苇的形状，以及远处山的轮廓。

用紫色加浅红涂出山的整体颜色，趁颜色未干时在芦苇的位置用紫色加浅红叠加上一层颜色。

等底色干后，用浅红和熟褐刻画芦苇穗，用浅红加紫色叠加在山的暗部及芦苇之间的深色地方。

用熟褐加紫色及一点普鲁士蓝加深芦苇之间的深色，增加画面的层次感。

芦苇②

向着一个方向概括出芦苇的轮廓，注意要有参差不齐的变化，这样才会显得生动些。

芦苇的地方整体先用永固深黄加浅红涂上一层底色，天空用天蓝色来画。

等底色干了之后用浅红加一点熟褐加深靠前的芦苇，并用点状的笔触来概括靠后的芦苇的轮廓。

用熟褐加一点浅红和紫色加强前面画面的质感。

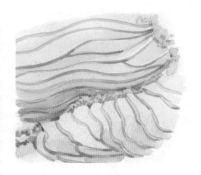

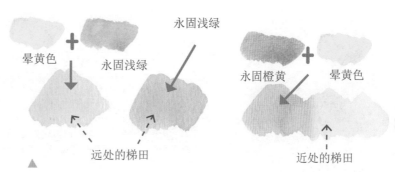

晕黄色 ＋ 永固浅绿

永固浅绿

永固橙黄 ＋ 晕黄色

远处的梯田

近处的梯田

春天是万物复苏的季节，颜色多用永固浅绿加晕黄色或永固橙黄加晕黄色。

晕黄色

晕黄色 ＋ 永固浅绿

永固深绿 ＋ 普鲁士蓝

亮部颜色

中间色调

暗部重色

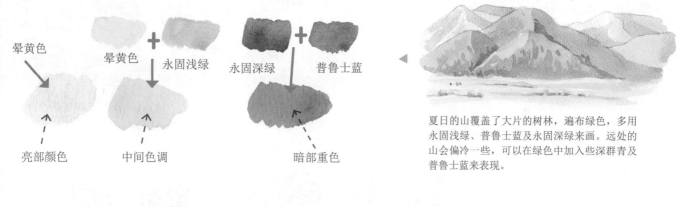

夏日的山覆盖了大片的树林，遍布绿色，多用永固浅绿、普鲁士蓝及永固深绿来画。远处的山会偏冷一些，可以在绿色中加入些深群青及普鲁士蓝来表现。

秋日叶片枯黄，多用偏暖的永固橙黄、永固深黄及朱红色来画，注意在同色系中表现出层次感。

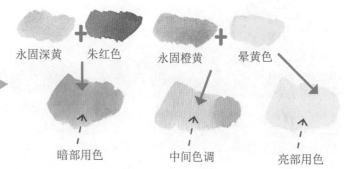

永固深黄 ＋ 朱红色

永固橙黄 ＋ 晕黄色

暗部用色

中间色调

亮部用色

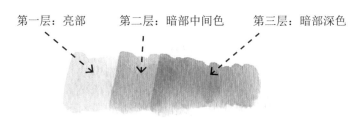

第一层：亮部　　　第二层：暗部中间色　　　第三层：暗部深色

冬日的雪山比较清冷，常用蓝色系颜色来表现。先用偏天蓝色的颜色突出山体的亮部，然后加入深群青，逐步加深颜色来表现山的暗部，最后以普鲁士蓝点缀深色，增加画面层次感。

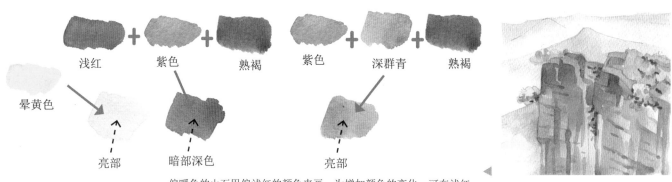

浅红　＋　紫色　＋　熟褐　　　紫色　＋　深群青　＋　熟褐

晕黄色

亮部　　暗部深色　　　亮部

偏暖色的山石用偏浅红的颜色来画，为增加颜色的变化，可在浅红中加入紫色，增加颜色的深浅及冷暖变化。

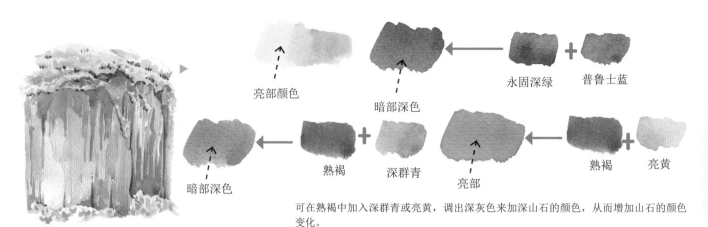

亮部颜色

暗部深色　　　永固深绿　＋　普鲁士蓝

暗部深色　←　熟褐　＋　深群青　　　亮部　←　熟褐　＋　亮黄

可在熟褐中加入深群青或亮黄，调出深灰色来加深山石的颜色，从而增加山石的颜色变化。

水

水可以有各种各样的形态，在绘制水的时候要注意水的颜色变化，不同形态的水的纹理变化，以及水中倒影的表现。从这些地方入手能表现出水的质感。

水的纹理

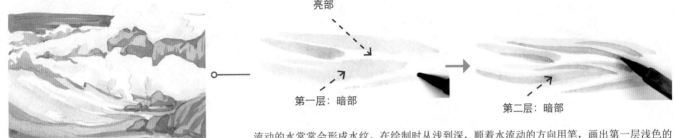

亮部

第一层：暗部

第二层：暗部

流动的水常常会形成水纹，在绘制时从浅到深，顺着水流动的方向用笔，画出第一层浅色的水纹，中间记得留出亮部。等干后在第一层的基础上再加深一层，形成水纹的暗部。

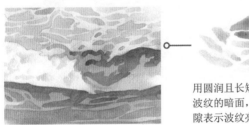

用圆润且长短不一的笔触画出波纹的暗面，笔触间留出的间隙表示波纹亮面。

用笔蘸取颜料且保持笔中的水分较少，在画纸上拖动画笔，就会自然地留下一些飞白，可以表现海面波光粼粼的效果。

水中的倒影

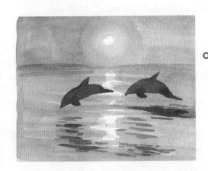

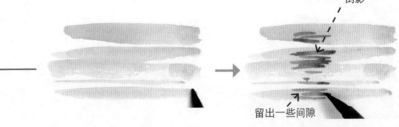

倒影

留出一些间隙

随着水的流动，倒影的形状也是会变化的，在画出水波之后，用更深一层的颜色在物体下方的水面上随着水流动的方向画出倒影。注意倒影之间也有亮部水波的间隙。

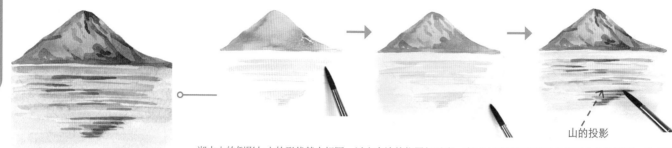

湖中山的倒影与山的形状基本相同，以山底边的位置相对应，在画山时就在相应的位置画出山的倒影，然后覆盖上水的颜色，最后等颜色干了之后，再叠加一层水纹及倒影。注意，水纹与倒影的用笔方向要保持一致。

还有一些特殊形态的水，仔细观察它们的形状，先将它们看作一个整体，有明暗变化，然后用点状或是长线状的笔触去表现它的特殊质感。

山的投影

浪花

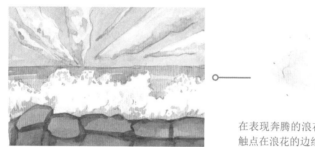

暗部

在表现奔腾的浪花时，先将海浪看作一个整体，表现出它的明暗，然后再用点状的笔触点在浪花的边缘来表现水花的感觉。

瀑布

亮部

暗部

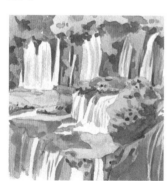

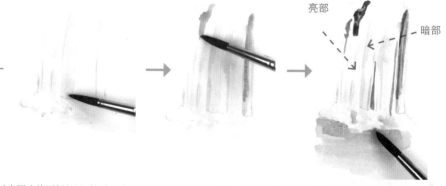

画瀑布时，可以先用水将画纸打湿，然后顺着瀑布流动的方向运笔。先区分出瀑布的明暗，然后等画纸干了之后沿着水流动的方向画出一些暗部的纹路。记得画出瀑布中露出的岩石及瀑布底端溅起的水花，这样更能体现瀑布的质感。

平静的海面①

勾勒出海面、岸边树丛和岩石的轮廓。

用天蓝色涂出天空的颜色，留出云朵的位置，用深群青从远处的海岸开始涂色，在颜色未干时叠上一点点永固浅绿。

等颜色干后，用钴蓝色加深云朵的暗部及远处海面的颜色，并用晕黄色及永固浅绿涂出树丛。

等颜色干后，用熟褐及永固深绿分别加深岩石及树丛的暗部，用普鲁士蓝画出远处船只的暗部。

平静的海面②

用铅笔大致勾勒出云朵、海平面的位置，然后画出前景的船只及倒影的位置。

用深群青与天蓝色从上往下涂出渐变的颜色，注意留出云朵的位置。

等颜色干后用深群青加深海面的颜色，并涂出淡淡的船只的阴影，以衬托海面的平静。云朵的暗部用淡淡的天蓝色来画。

等颜色干后用淡淡的深群青加一点钴蓝色涂出船只的颜色，并用普鲁士蓝加深阴影的颜色。

海浪①

用铅笔勾勒出浪花的大致形状，并轻轻勾勒出一些不规则的水纹。

将画纸打湿，在暗部晕染淡淡的天蓝色，先区分出整体的明暗层次。

等颜色干后用天蓝色加深浪花的暗部，注意加深暗部时留出一些浅色的水纹。

用天蓝色调和适量的水，加深近处的海面，注意留出浅色的水纹。

海浪②

用铅笔大致勾勒出浪花的轮廓及岩石的位置。

用天蓝色与深群青晕染出海水的底色，注意留出一些白色的亮部。

等颜色干后用深群青加水调和，顺着海浪的方向画出波浪的暗部。

先用黄赭调和一点熟褐画出岩石的底色，等颜色干后再用熟褐加深暗部。

海浪③

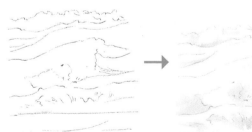

用比较轻松的线条勾勒出浪花的大致轮廓。

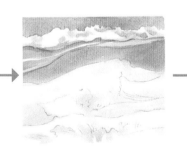

将画纸打湿，在暗部点上淡淡的天蓝色，先区分出整体的明暗层次。

等底色干后用钴蓝色加深群青沿着海浪的轮廓加深远处海水的颜色，将海浪的轮廓衬托出来。

用天蓝色加一点钴蓝色加深海浪的暗部，并画出一些深色的波纹，用颜色深浅的对比衬托出海浪的轮廓。

海浪④

勾勒出浪花的大致轮廓。

用深群青加天蓝色整体晕染上底色，在暗部的位置叠上一层深群青，稍微区分出明暗。

等颜色干后用钴蓝色加深群青以及适当的水画出远处海面上的波纹，然后用深群青加钴蓝色画出波纹的暗部。

用深群青加钴蓝色画近处的海面，注意留出浅色的波纹。

海浪⑤

勾勒出浪花和山的大致轮廓。

分别用钴蓝色、天蓝色加一点柠檬黄画出远处的山及海水，留出浪花的位置。

用天蓝色稍稍加深海水的颜色以及给浪花的暗部叠加上一层颜色。

用天蓝色加柠檬黄加深前景中的海水，然后用天蓝色加一点普鲁士蓝沿着浪花的底部边缘加深，并画出浪花的投影。

海浪⑥

用铅笔大致勾勒出浪花的轮廓以及岩石的位置。

在浪花的位置涂上一层清水，然后用天蓝色涂出天空的颜色，如此画出来的浪花边缘的轮廓会比较柔和一些。

用黄赭平涂出岩石的颜色，并用深群青加一点钴蓝色涂出海水的颜色。

等颜色干后用浅红加一点紫色和熟褐加深岩石的暗部。

海浪⑦

大致勾勒出浪花的轮廓及岩石的位置。

用深群青整体涂出海水的颜色，留出浪花的位置。浪花的暗部用淡淡的深群青晕染上一层颜色。

等颜色干后用深群青顺着海浪的方向画出海面的波纹，然后加深浪花的暗部，用浅红加一点普鲁士蓝画出岩石。

等岩石的底色干后，用多一点的浅红加普鲁士蓝加深岩石的暗部。

海浪⑧

勾勒出浪花、云朵及岩石的轮廓。

用天蓝色涂出天空的颜色，云朵的位置在颜色未干时用纸巾擦出。然后用淡淡的深群青画出海水及浪花的暗部。

用深群青加深云的暗部及海面的颜色，并用深群青加一点钴蓝色加深浪花的暗部，石头用熟褐加一点玫瑰红和象牙黑来画。

等颜色干后，用熟褐加一点象牙黑和紫色加深岩石的暗部。

海浪⑨

用铅笔大致勾勒出浪花的轮廓及岩石的位置。

用天蓝色涂出天空及海水的底色。

等底色干后，用天蓝色加钴蓝色加深海水的颜色，留出一些浅色的波纹，然后用黄赭加浅红平涂出岩石的底色。

等颜色都干后用浅红加熟褐加深岩石的暗部。

黄昏的海面①

 → → →

勾勒出海平面的位置，以及太阳与倒影的位置。

用永固深黄涂出天空及倒影的底色，用镉红色涂出海面的颜色。

等颜色干后用镉红色加深天空及海面的颜色，横向画出海面的波纹。

等颜色干后用浅红加深海平面及海上波浪的颜色，并用永固深黄加一点普鲁士蓝画出远处的山。

黄昏的海面②

 → 勾勒出海平面、海豚与倒影等的位置。

用永固深黄在太阳的边缘及海面的倒影处涂上一层颜色，未干时沿着光晕的边缘衔接上用永固深黄与朱红色调和出的颜色。

 → 等颜色干后用镉红色加深海面的颜色，并用紫色加深红涂出海面上倒影的颜色。

等颜色干后用紫色加镉红色及一点象牙黑平涂出海豚的颜色，并加深倒影的颜色。

海滩①

勾勒出海滩、海浪及云朵等的轮廓。

用天蓝色涂出海水的颜色，用黄赭加一点亮黄涂出海滩的颜色。

用天蓝色涂出天空的颜色，用深群青涂出云朵的暗部，然后用深群青加深一层海水的颜色，并用熟褐沿着海浪的边缘叠加一层颜色。

海滩②

大致勾勒出海滩、树丛等的轮廓。

用天蓝色涂出海水的颜色，用黄赭加浅红和亮黄涂出沙滩的颜色。

用熟褐加深沙滩的边缘；用深群青加钴蓝色加深海水的颜色，并画出船只及海水的阴影；用永固浅绿与镉绿色画出树丛。

等颜色干后用普鲁士蓝加一点点象牙黑画出远处船只，然后用永固深绿加镉绿色加深树丛的暗部。

海滩③

用铅笔勾勒出海滩、海浪的轮廓。

用天蓝色涂出海水的颜色，用黄赭加浅红和一点亮黄涂出沙滩的颜色，留出浪花边缘。

等颜色干后，用深群青加钴蓝色加深海水的颜色，留出浅色的波纹，然后用浅红加一点熟褐画出浪花中的深色。

用普鲁士蓝加天蓝色画出浪花的阴影。

河水①

勾勒出山、河流等的轮廓，在河流中添加几粒石头。

用天蓝色与永固深黄涂出天空的渐变颜色，然后用深群青加一点钴蓝色涂出河水的颜色，在底色未干时叠加出一些深色。

用深群青涂出山的颜色，用浅红加紫色涂出草地的颜色，石头用普鲁士蓝加象牙黑来画。

等颜色干后用熟褐加普鲁士蓝和象牙黑加深石头和远处树林的颜色，并画出河中的水流。

河水②

勾勒出山、河流等的位置，再画出山在河中的倒影。

用黄赭加亮黄涂出山体的颜色，然后用钴蓝色加深群青涂出水的底色，在水的颜色未干时晕染上山的倒影。

等底色干后用熟褐画出山的暗部，然后用永固浅绿画出草地与树丛的颜色，用橄榄绿画出水中的树丛倒影，并用深群青画出河中的水流。

等颜色干后用镉绿色加一点永固深绿加深树丛的暗部，然后用普鲁士蓝继续加深河水，画出水中的波纹。

河水③

画出山、树林、河流等的轮廓，注意近大远小的透视关系。

分别用天蓝色、熟褐、永固浅绿涂出天空、山、树林的颜色。

等底色干后，用熟褐加紫色和象牙黑加深山的暗部，然后用永固浅绿加一点镉绿色加深树林的颜色，用天蓝色画出河水的颜色，在未干时叠加一点熟褐。

等颜色干后用永固深绿加一点镉绿色给树林叠加上一层颜色，并用天蓝色画出河中的水流。

春日的山间溪流

勾勒出水流、石头等的位置。

在永固浅绿中分别加入天蓝色和镉绿色平涂出树林的颜色，用深群青加钴蓝色涂出流水的暗部。

用永固浅绿加镉绿色给树林叠加一层颜色，并用熟褐加一点紫色平涂出石头的颜色。

等颜色干后用永固深绿加普鲁士蓝和一点象牙黑画出林中的树干及石头暗部的颜色。

夏天湍急的河流

勾勒出石块、水流等的位置。

用永固浅绿画出左侧草丛，用永固浅绿加普鲁士蓝和一点永固深黄平涂出石头的颜色，然后在前面的颜色中加入大量的水调和，涂出流水的暗部。

用镉绿色加深草丛；用普鲁士蓝加一点熟褐和象牙黑加深石头的暗部，并保持笔中水分较少，干皴出流水的纹路。

用干皴法叠加流水的暗部，让透明的流水透出底部的深色。

秋日的山间溪流

 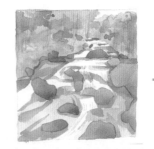 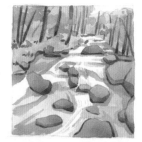

勾勒出河流的轮廓，确定石头、树林等的位置。

用朱红色、永固浅绿、镉绿色涂出树林的底色，然后用镉红色加一点亮黄与大量的水调和，画出流水的颜色。

用朱红色、永固浅绿和镉绿色涂出远处树林的暗部；调和象牙黑和浅红，涂出溪流的暗部。

等底色干后，调和永固深绿和象牙黑，叠涂出树干及石头的暗部。

冬日平静的小河

轻轻勾勒出河流、树林、石头等的大致轮廓。

用钴蓝色加水调和，给河流整体平涂一层颜色，然后给远处的树林也涂上同样一层薄薄的颜色。

等底色干后用深群青加深树林的颜色，并画出河流中的倒影。

用普鲁士蓝调和象牙黑画出远处的树干及石头的颜色，并用相同的颜色画出河边草丛的阴影，留白的地方表现出白雪覆盖的感觉。

石缝中流淌的溪水

 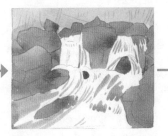 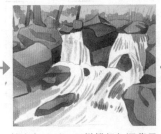 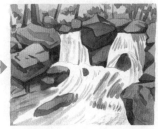

用概括的线条画出石头、小溪、树林等的轮廓。

用永固浅绿加一点柠檬黄涂出远处树林的颜色，然后用普鲁士蓝加象牙黑平涂出石头的颜色，并用长线条表现出溪水流动的波纹。

等底色干后，用橄榄绿加深背景树林；将普鲁士蓝加象牙黑调稍浓一些，加深石头的暗部，并用短线条加深波纹的颜色，表现出溪流中裸露的石头。

等前面颜色干了之后用象牙黑加一点普鲁士蓝，加深背景树林及石头缝隙之间的颜色，将物体的轮廓区分出来。

石缝中的泉水

用铅笔勾勒出由石块堆砌的石壁。用天蓝色从泉水的地方开始涂色，然后衔接熟褐、浅红及紫色调和出的颜色，在颜色未干时叠加一些永固浅绿。

等颜色干后用浅红加熟褐和一点永固浅绿涂出岩石的颜色。

等岩石的底色干了之后，用橄榄绿叠涂植物；用浅红加熟褐叠加岩石的颜色，并在前面的颜色中多加熟褐以加深靠后的岩石的暗部。

等颜色干后，用熟褐加象牙黑加深岩石和石块的暗部，并以横向用笔的方式画出水中深色的倒影。

路边小溪

用铅笔轻轻勾勒出溪流、石块等的位置。

用永固浅绿调和柠檬黄大笔涂出草地的颜色；然后用永固深黄加水调和，涂出石块的底色；溪流的颜色用淡淡的深群青来画。

等底色干后用永固浅绿加镉绿色加深草丛的颜色，用镉红色、镉绿色及熟褐分别点缀后方的花丛和树枝，并用黄赭加浅红整体加深石块的暗部。

用镉绿色点缀草地颜色层次；用浅红加熟褐加深石块的暗部及石块之间缝隙的颜色，区分出石块的轮廓，并画出水中的波纹。

阶梯状水流

画出如梯田般的水流的轮廓。

用天蓝色调和一点点柠檬黄涂出水流和天空的底色，注意留出白色的水花。

用熟褐加普鲁士蓝和一点象牙黑加深背景和阶梯状的边缘的颜色，衬托出水流的颜色。

用普鲁士蓝加多一点象牙黑，以短线条的笔触加深水流之间的深色。

俯瞰下的河流

用铅笔简单勾勒出弯曲的河流和丛林的轮廓。

用永固深黄加浅红整体涂出远处丛林的颜色，等颜色干后用天蓝色涂出河流的底色。

等底色干后用永固深黄加熟褐加深丛林的颜色，并用永固深黄涂出前景中树木的颜色。

等颜色干后用多一点熟褐以点状的笔触来丰富丛林和树木枝干的颜色，并用钴蓝色画出河流中的投影。

长白山天池

大致勾勒出湖水及雪山的轮廓。

用天蓝色及深群青涂出湖水的底色。

等湖水颜色干后用普鲁士蓝、玫瑰红加一点深群青涂出雪山的暗部，用浅红加永固深黄涂出裸露的山体的颜色。

等颜色干后，分别用普鲁士蓝、深群青加深雪山的暗部，然后用钴蓝色加深湖水的颜色，衬托出湖中的倒影。

滇池

勾勒出湖面的波纹及湖边的海鸥等。

用钴蓝色加深群青整体给天空和湖面涂上一层底色，然后用永固深绿加深群青给山平涂一层颜色。

等颜色干后用深群青加紫色涂出云的暗部，用永固深绿加普鲁士蓝涂出山的暗部，然后用深群青加钴蓝色顺着波纹的方向画出波纹的暗部。

等颜色干后用普鲁士蓝加象牙黑涂出海鸥的颜色，并用普鲁士蓝加深群青加深波纹的暗部。等颜色干后用高光笔点在有波纹的地方，画出湖面的高光。

太湖

勾勒出湖面上木桥的轮廓及湖中的荷叶等。

用天蓝色加柠檬黄和大量的水调和，平涂出湖面的颜色。

等底色干后用永固浅绿加天蓝色和一点象牙黑画出木桥的倒影，并用黄赭加一点浅红涂出木桥的底色和远处的遮阳伞。

等颜色干后用永固深绿加普鲁士蓝和象牙黑加深木桥的阴影，然后用熟褐加浅红画出木桥的栏杆。

西湖

 → → →

勾勒出远山、木桥等的轮廓。

整体用玫瑰红与深群青涂出渐变的颜色。

等底色干后用紫色、普鲁士蓝、永固深绿和一点象牙黑涂出远山和树林的颜色。

青海湖

 → → →

勾勒出远处的山及湖的轮廓。

用钴蓝色和一点深群青画出湖水的颜色，用黄赭加一点浅红画出湖边地面的颜色，注意湖中留出浅色的倒影。

用深群青平涂出天空，用钴蓝色加深群青涂出雪山暗部的颜色。

日月潭

 → → →

勾勒出远处的山、湖中小岛等的轮廓，大概确定湖中倒影的位置。

用普鲁士蓝和天蓝色涂出山及湖水的颜色，然后用永固浅绿加柠檬黄涂出树木的颜色。

用普鲁士蓝加深山的暗部，并用普鲁士蓝加镉绿色画出湖中的倒影，用永固深绿、永固浅绿和黄赭画出湖中小岛的颜色。

用永固深绿和象牙黑画出画面上方的植物，用永固深绿加象牙黑加深小岛的暗部，并画出湖中的倒影，用永固深绿加普鲁士蓝加深树丛的暗部。

用玫瑰红与深群青给湖面整体叠加一层颜色，等颜色干后用紫色加普鲁士蓝和象牙黑画出湖面上深色的倒影。

用深群青加紫色画出远处的雷峰塔，然后用永固深绿加象牙黑加深远处的树林。

用紫色加象牙黑画出木桥与前景中柳叶的颜色，再用相同的颜色加深倒影的颜色。

等颜色干后用钴蓝色加天蓝色加深湖水的颜色，衬托出湖中的倒影，并用熟褐加浅红加深岸边地面的颜色。

等前面颜色干了之后用普鲁士蓝加深群青加深山的暗部，区分出山的轮廓。

用深群青调和钴蓝色，以横向用笔画出湖面上的水纹，体现出湖水的清澈感。

纳木错

轻轻勾勒出山的轮廓及相应的湖中倒影的形状等。

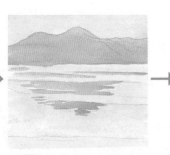

用浅红平涂出山及倒影的颜色，湖水用天蓝色来画。

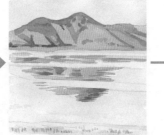

等颜色干后用浅红加熟褐加深山的暗部及山的倒影，倒影用横向的笔触来画。

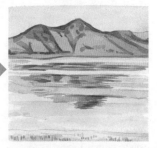

用天蓝色加深湖水的颜色，同样用横向的笔触来画，表现出湖面上的水纹。

喀纳斯湖

 → → →

勾勒出云和远处的树林等。

用天蓝色整体给天空和湖水涂上一层底色，留出云朵的位置。

等底色干后分别用永固深黄加镉绿色、浅红涂出远处树林的颜色，用深群青涂画出云朵暗部和其他山脉。

乌尤尼盐湖

 → → →

轻轻勾勒出云朵的位置。

用紫色加深群青整体晕染出云朵的底色。

等颜色干后用天蓝色和钴蓝色涂出天空的颜色，然后用紫色加深群青给云朵的暗部涂上颜色。

玻利维亚红湖

 → → →

大致勾勒出雪山、湖中倒影等的轮廓。

用镉红色与一点玫瑰红涂出湖水的颜色，然后用天蓝色画天空，用深群青与浅红涂出山体的渐变颜色。

用浅红加镉红色涂出湖中山的倒影及云朵的倒影。

用普鲁士蓝加一点浅红和象牙黑加深远处山体的轮廓。

用前面画树林的颜色画出湖中相应的倒影，然后用深群青加钴蓝色画出湖中的水纹，并用钴蓝色加深云朵的暗部。

用浅红加熟褐加深树林的暗部。

用熟褐加紫色及一点象牙黑加深树林及湖中倒影的颜色。

用天蓝色加水调和，涂出湖面的颜色。

用普鲁士蓝加一点紫色画出远处湖的边线，区分出天空与湖。

用普鲁士蓝加象牙黑画出湖中的一只小船及其倒影，让画面更丰富些。

美国火口湖

 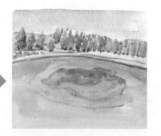

大致勾勒出湖的轮廓，以及湖中坑洞的形状等。

用永固浅绿加柠檬黄涂出湖水及树林的底色。

用永固浅绿加一点天蓝色和柠檬黄涂出坑洞中的颜色，并画出远处的树木。

用深群青涂画出天空，用镉绿色加天蓝色加深湖水及坑洞的颜色，并用永固深绿加深树木的暗部。

千岛湖

 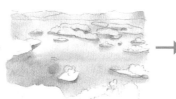 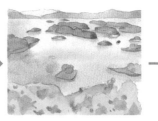 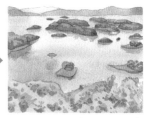

勾勒出远处大大小小的岛屿和山的轮廓。

用钴蓝色和天蓝色涂出远山和湖水的颜色，趁底色未干时用更浓些的天蓝色晕染出湖面上的倒影。

等颜色干后从近到远在永固浅绿的基础上逐步加入永固深绿和普鲁士蓝画出树丛的颜色，等颜色干后用镉绿色加永固深绿加深近处的树丛的暗部。

等颜色干后用永固深绿以点状的笔触加深树丛的暗部，并用钴蓝色和天蓝色加深湖中的倒影。

巢湖

 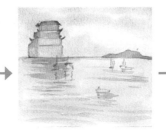 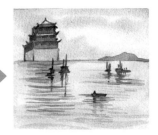

大致勾勒出湖面、船只、建筑等的位置。

用天蓝色涂出天空的颜色，用天蓝色加柠檬黄涂出湖水的颜色。

等颜色干后用普鲁士蓝加永固深绿和水调和，画出湖面上的波纹；然后用永固深黄涂出建筑的颜色；再调和永固深绿和一点佩恩灰，叠涂远山和建筑的深色部分。

用普鲁士蓝加一点象牙黑加深波纹的颜色；并用象牙黑加水调和，画出船只的颜色；最后用镉红色和象牙黑来画建筑。

西藏色林错

先确定湖水的位置，然后勾勒出湖边石块等的轮廓。

用黄赭整体涂出石块的底色，趁颜色未干时在暗部的位置晕染上一点熟褐。

等颜色干后，用钴蓝色、深群青以横向用笔涂出湖面的颜色，并用熟褐加深石块和远山的暗部。

用天蓝色加深群青加深湖面的颜色，并用熟褐加象牙黑加深石块之间的颜色。

诺日朗瀑布

用铅笔轻轻勾勒出瀑布的轮廓。

用永固深黄、永固橙黄、镉红色及永固浅绿晕染出前景及远处植物的颜色，然后用深群青加钴蓝色给瀑布涂上淡淡的底色。

等前面颜色干了之后用永固浅绿加镉绿色画出远处及近处植物的暗部。

用普鲁士蓝加象牙黑画出瀑布的水流，然后用永固深绿加普鲁士蓝画出前景中植物的暗部。

九龙瀑布

轻轻勾勒出瀑布的轮廓等，标出水流流动的方向。

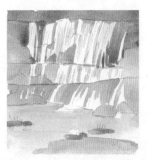

用紫色、浅红画出远处的植物，然后用永固深黄与浅红画出瀑布之间的岩石。调和永固浅绿和镉绿色，画出水面和旁侧的植物。

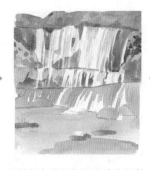

用熟褐与浅红加深水流之间的颜色，以及岩石暗部的颜色。

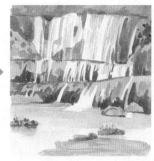

用浅红加熟褐和一点象牙黑加深岩石暗部及水流之间的颜色，衬托出瀑布水流的轮廓。

伊瓜苏大瀑布

轻轻勾勒出瀑布的轮廓等，标出水流流动的方向。

用清水涂湿瀑布的位置，用永固深黄、玫瑰红和深群青晕染上一层底色，瀑布下方的边缘用清水晕开，营造一种雾气的感觉。调和普鲁士蓝和永固浅绿，画出远山。

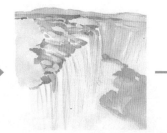

用普鲁士蓝加深群青、紫色给上方的水涂上一层颜色，并用永固浅绿加柠檬黄画出植物。

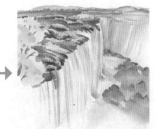

用普鲁士蓝加深湖面、植物的暗部和远山，并用普鲁士蓝加熟褐加深石块的暗部。

藏布巴东瀑布群

 → → 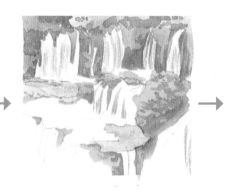 →

简单勾勒出瀑布及植物的轮廓。

用永固浅绿和永固深绿平涂出植物的颜色，然后用普鲁士蓝晕染出瀑布水流中的深色部分。

等颜色干后用镉绿色加深绿色涂出植物的暗部，然后用天蓝色画出瀑布底端的水的颜色。

德天瀑布

 →

轻轻勾勒出瀑布及植物的轮廓。

分别用永固深绿加普鲁士蓝、永固浅绿加柠檬黄涂出植物的颜色，然后用天蓝色加一点柠檬黄涂出瀑布及湖水的颜色。

 →

等底色干了之后分别用永固深绿、永固浅绿加深植物的暗部。

等颜色干后用永固深绿加普鲁士蓝加深植物的暗部；然后用浅红画出瀑布之间的岩石，在冷色中加些暖色进行点缀；用深群青和镉绿色浅浅表现一下瀑布的阴影。

等颜色干后用浅红加熟褐画出瀑布之间的地面及岩石。

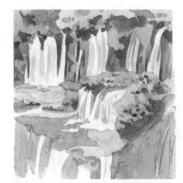

用永固深绿加一点普鲁士蓝画出植物的暗部及植物之间的深色部分。

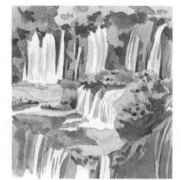

用熟褐加点浅红画出地面及岩石的暗部。

黄果树瀑布

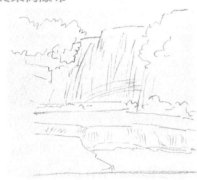

简单勾勒出瀑布及植物的轮廓。

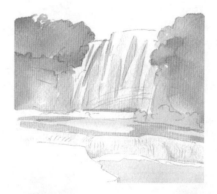

用深群青加一点象牙黑晕染出瀑布、水流及左侧山石暗部的颜色，然后分别用永固浅绿加永固深黄、深绿涂出植物的底色。

等颜色干后用永固深绿加永固深黄加深植物与瀑布的暗部，并用浅红加熟褐画出水流中的岩石。

调和普鲁士蓝和佩恩灰，加深左侧山石的颜色；用永固深绿加普鲁士蓝加深植物的暗部，并加深瀑布中水流之间的颜色。

75

维多利亚瀑布

轻轻勾勒出瀑布、植物等的轮廓，标出水流流动的方向。

调和深群青和紫色，画出上方水面。用天蓝色晕染出瀑布暗部的颜色，用熟褐与永固深绿涂出近处的山及植物的颜色。

用天蓝色、普鲁士蓝加深瀑布的暗部，并画出瀑布水流的纹路。用永固深绿加熟褐加深植物及上方石块的暗部。

用普鲁士蓝加象牙黑加深岩石、树林及瀑布的暗部，表现出瀑布及雾气的体积感。

安赫尔瀑布

轻轻勾勒出瀑布的轮廓及山体的形状等，标出水流流动的方向。

用清水涂湿瀑布的位置，然后晕染上淡淡的紫色，山体和植物用浅红、熟褐及永固深绿来画。

等颜色干后用浅红加熟褐加深山体的颜色，用镉绿色加永固深绿画出植物的暗部。

沿着瀑布的边缘用浅红加熟褐画出岩石的纹路，并用永固深绿加普鲁士蓝加深植物的颜色。

尼亚加拉大瀑布

大致画出瀑布的轮廓，以及水流流动的方向等。

将画纸打湿，用玫瑰红及深群青晕染出天空及瀑布的底色。

等颜色干后，用永固深绿和象牙黑画出远山；用深群青加普鲁士蓝给水面整体平涂上一层颜色，注意留出瀑布底端的雾气。

等颜色干后用普鲁士蓝加象牙黑、永固深绿给水面叠加一层颜色，画出上方流动的水的波纹。

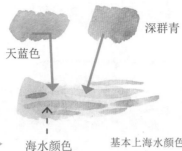

天蓝色

深群青

海水颜色

亮黄 + 浅红

沙滩颜色

基本上海水颜色用天蓝色和深群青来画，或是加入钴蓝色；沙滩用偏暖的颜色来表现，这样就有了冷暖的对比。

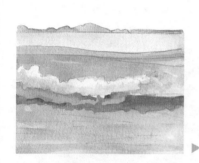

柠檬黄 + 天蓝色

海水颜色

深群青 + 普鲁士蓝

海浪的阴影

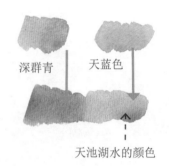

深群青 天蓝色

天池湖水的颜色

在天蓝色的基础上加一点点柠檬黄，可以画出比较偏绿一点的海水颜色，营造出一种碧绿的感觉。

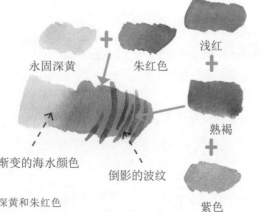

永固深黄 + 朱红色

浅红 + 熟褐 + 紫色

渐变的海水颜色

倒影的波纹

傍晚的海面，有一层落日的光芒，调和永固深黄和朱红色来表现整体，营造出暖暖的光感。

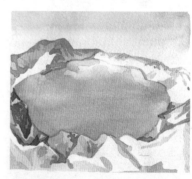

清冷的天池湖水，用偏冷的深群青和天蓝色来画。

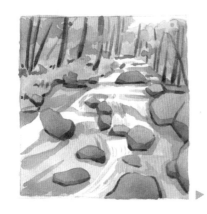

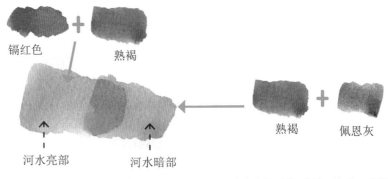

镉红色 ＋ 熟褐

河水亮部　　　河水暗部

熟褐 ＋ 佩恩灰

秋日，在黄、绿、红等颜色的植物的映照下，河水也变红了些，调色时加入一些镉红色，整体渲染出红褐色的基调。

第一层：亮部　　　第二层：暗部中间色　　　第三层：暗部深色

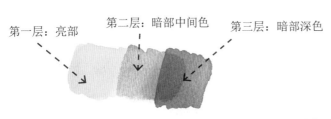

溪水两侧黄色的石堆，在黄色调的基础上加入熟褐、浅红的颜色变化，既让整体保持了一个色调，又让石堆具有了深浅颜色变化。

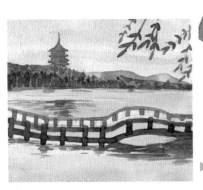

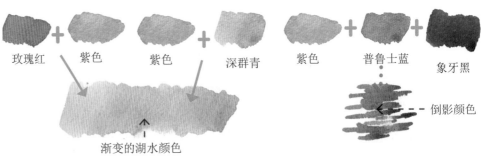

玫瑰红 ＋ 紫色　　　紫色 ＋ 深群青　　　紫色 ＋ 普鲁士蓝 ＋ 象牙黑

渐变的湖水颜色

倒影颜色

傍晚的湖面映照了晚霞的光芒，整体呈现紫红色的效果，所以在配色时用玫瑰红与紫色还有深群青去奠定底色，然后在一个紫红色的范围内去进行颜色的变化。

树木

风景绘画中少不了树木的绘制，用概括的方法将树木的形状描绘出来，画出树木的立体感，并用不同的笔触来描绘树木不同的姿态，这样就能既简单又真实地将树木描绘出来了。

诀窍 用图形概括树冠

看似复杂的树木，只要从整体出发，将整体的形状概括出来，再细化，将大的树冠分成小的体块，明确块面的明暗，就能轻松地画出来。这一方法对后面上色也是非常有帮助的。

阔叶树

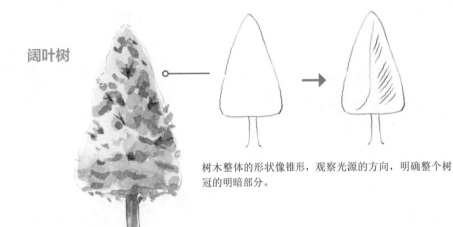

树木整体的形状像锥形，观察光源的方向，明确整个树冠的明暗部分。

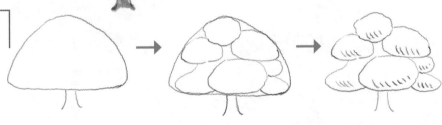

对于比较茂盛的树冠，同样将整体的形状概括出来，然后将茂盛的树冠分成不同的区块，再分区画出明暗关系。

针叶树

针叶树的树冠往往随着枝干生长蔓延，呈现一层一层的效果，可以用椭圆形等比较简单的形状来概括树冠的形状。

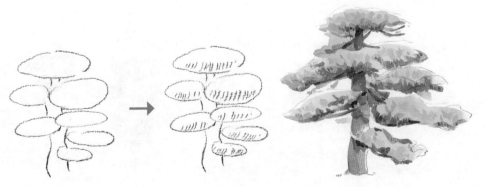

绘制出树木的基本形状之后，根据树木的明暗部分上色，能更好地把握颜色叠加的位置。

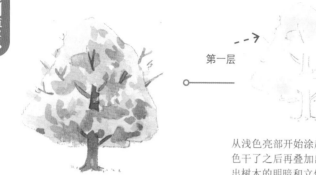

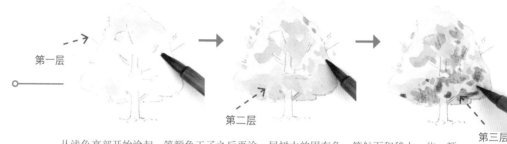

第一层

第二层

第三层

从浅色亮部开始涂起，等颜色干了之后再涂一层树木的固有色，笔触面积稍大一些；颜色干了之后再叠加出一层深色暗部，笔触面积小一些；添加一些局部的暗色层次，表现出树木的明暗和立体感。

放射状

在大面积涂出刚松的底色之后，在最后一步画暗部时用放射状的笔触来表现树叶的形状。

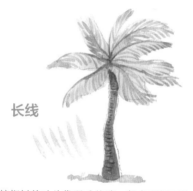

长线

棕榈树的叶片像羽毛纹路一般向两侧延伸，在最后添加深色时用长线来表现叶片的质感。

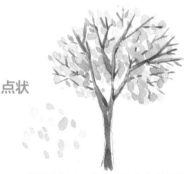

点状

凋零的树木，其枝干上有些零星的叶片，可以用点状的笔触来表现。

大面积 + **竖状**

绘制一些树冠比较茂密的树木时，可以先大面积涂出亮部颜色，再减小笔触叠加颜色，最后用更小的竖状笔触绘制暗部。

诀窍 用不同笔触来表现不同树叶

大自然中树木的种类是非常多的，在绘制树木时可以用不同的笔触来表现不同形状的叶片，将树木的种类区分出来。比如针叶树的叶片比较细长，绘制时就用短线来表现。

法国梧桐

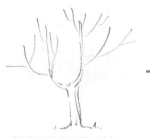

用简洁的线条勾勒出树干和树枝。

用永固浅绿调和柠檬黄为树冠涂色。

用永固浅绿与水调和后，运用点状的笔触画上树叶。

用永固浅绿加少量永固深绿与水调和，画出树叶阴影和草地，同时用熟褐为枝干上色。

椴树

用铅笔轻轻勾勒出枝干的形状，注意树枝为发散状。

用永固浅绿加少量柠檬黄调和，用块状的笔触为树冠暗面上色。

用永固浅绿与永固深绿调和，画出颜色更深的叶片，注意亮部的留白。

等颜色干后，用熟褐为细长的枝干上色；调和永固浅绿和永固深绿，画出草地。

枫树

用线条概括出枫树的外形。

用永固深黄和朱红色分别为枫树的左右两部分上色。

用朱红色与水调和，然后用小笔触为枫树深色部分上色。

等颜色干后，用镉红色加水调和并画上几组叶片，用熟褐画出枝干，并在枝干的阴影部分再叠加一层。

小叶榕

勾勒出小叶榕的外形，注意树冠立体感的表现。

将少量柠檬黄与永固浅绿调和，平涂出树冠。

用熟褐加永固浅绿画出树冠阴影，并用熟褐为枝干上色。

用永固浅绿加水调和，画出蓬松的小叶榕叶片和草地。

火山榕

概括出火山榕的外形，树冠的整体外形类似于三角形。

用永固浅绿与柠檬黄调和，用晕染的手法为树冠上色。

用永固浅绿加少量水调和，在树冠处叠加出阴影部分，用熟褐为树干上色。

等颜色干后，用永固浅绿与少量熟褐调和，点出少量阴影叶片和草地，并用熟褐画上树干的条纹。

杨树

勾勒出杨树的外形。

用永固浅绿加适量水调和，平涂出树冠。

用永固深绿加适量水调和，用点状笔触在树冠部分点出暗部，并用熟褐加水为枝干上色。

用永固深绿加熟褐调和，以点涂的手法将颜色叠加在树冠上，并用熟褐为枝干暗部上色。用永固浅绿加水调和，画出草地。

桂树

概括出桂树的外形，树冠为饱满的半圆形。

用永固浅绿加少量永固深绿调和，运用点状的笔触为树冠上色。

用永固浅绿加水调和，在树冠亮部平涂上色，并用熟褐为树干上色。

等颜色干后，用永固深绿直接与水调和，以点状笔触为树冠的暗部细节和草地上色。

龙爪槐

画出龙爪槐的外形，注意树冠的边缘是不规律的。

整体平涂一层天蓝色加柠檬黄的底色。

等颜色干后用永固浅绿加天蓝色叠加一层颜色，并用点状的笔触将边缘处理得不规则一些。

在暗部叠加一层用镉绿色加一点普鲁士蓝调和出来的颜色，枝干用浅红加一点普鲁士蓝来画，并画出草地。

梨树

勾勒出梨树的外形，注意曲折的枝干造型。

用柠檬黄加少许永固浅绿与足量的水调和，为树冠上色。

用永固浅绿加水调和，在画面干后，为叶片的暗面叠色，丰富树冠的颜色；然后用熟褐为树干上色。

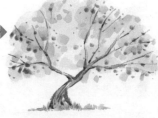

用永固深绿加水调和，在画面完全干后，用笔尖点出叶片及草地。

灯台树

 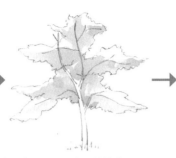 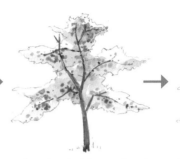 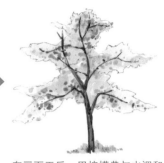

用线条将树的外形描绘出来，注意灯台树参差不齐的树冠。

用永固浅绿加少量柠檬黄调和，为树冠平涂一层底色，注意留白。

用永固浅绿与水调和，点画出树冠的暗部，并用熟褐为枝干上色。

在画面干后，用柠檬黄与水调和后为亮部上色，用永固浅绿点缀草地，并用熟褐加少量象牙黑描绘枝干的暗部，增加立体感。

榆树

勾勒出榆树的造型。

用永固深绿加少量永固浅绿调和，为叶片部分上色。

用永固深绿加熟褐调和，为叶片的暗部上色。

用永固深绿点缀草地，并用熟褐为枝干上色。

冬青

 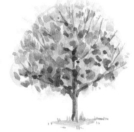

用铅笔勾勒出树干、树枝和树冠的轮廓。

用永固浅绿加柠檬黄与水调和，以打圈的方式画出树冠部分。

用永固浅绿加水调和，用点状的笔触画出针状的树叶，并用熟褐涂出枝干。

用永固深绿加深树冠的暗部，然后用熟褐加象牙黑为枝干暗部上色。用永固浅绿加水调和，画出草地。

柳树①

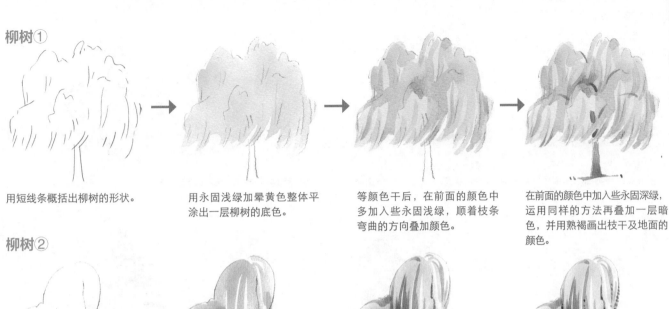

用短线条概括出柳树的形状。

用永固浅绿加晕黄色整体平涂出一层柳树的底色。

等颜色干后，在前面的颜色中多加入些永固浅绿，顺着枝条弯曲的方向叠加颜色。

在前面的颜色中加入些永固深绿，运用同样的方法再叠加一层暗色，并用熟褐画出枝干及地面的颜色。

柳树②

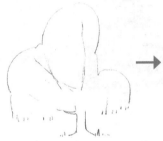 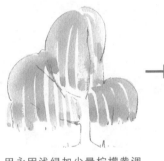 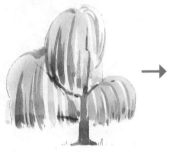

描绘出柳树外形。

用永固浅绿加少量柠檬黄调和，用条状笔触描绘出柳枝。

用永固深绿加少量水调和，为柳树暗部的枝条上色，枝干部分用熟褐上色。

用永固深绿与水调和，用点状笔触画出几组柳叶，用永固浅绿和永固深绿调和画出草地，并用熟褐加少量象牙黑为枝干暗部上色。

桦树

 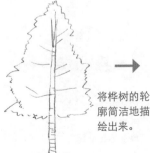

将桦树的轮廓简洁地描绘出来。

用永固浅绿加柠檬黄为树冠上色。

用永固浅绿加水调和，以不规则的点状笔触为树冠上色。

用浅红加水调和，画出桦树的枝干。用永固浅绿加水调和，画出草地。

85

罗汉松

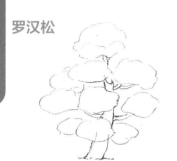 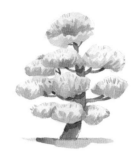

用波浪状的线条概括出罗汉松的树冠形状，并画出枝干。

用永固浅绿加一点钴蓝色涂出底部颜色，等颜色干后在暗部叠加一层永固浅绿。

颜色干后在暗部叠加一层镉绿色，并用细笔添加短笔触，枝干及地面用熟褐加一点永固深绿来画。

雪松①

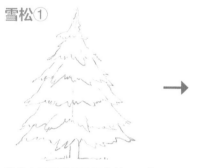 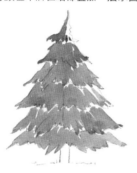 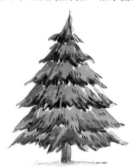

描绘出雪松层层叠叠的树冠，整体形状呈三角形。

用永固深绿加水为树冠上色，注意少量的留白。

画面干后，用永固深绿加熟褐为树冠的暗部上色，叠加一些松散的小笔触，表现出雪松的针叶；用永固浅绿点缀一下下方的草地。

雪松②

画出雪松的外形。

用永固浅绿加一点永固深绿涂出整体的底色。

颜色干后在暗部叠加一层永固浅绿加永固深绿调和出的颜色，枝干用浅红加一点永固深绿来画。

等颜色干后，用永固深绿加普鲁士蓝在暗部叠加一层颜色，用熟褐画出树干上的阴影。

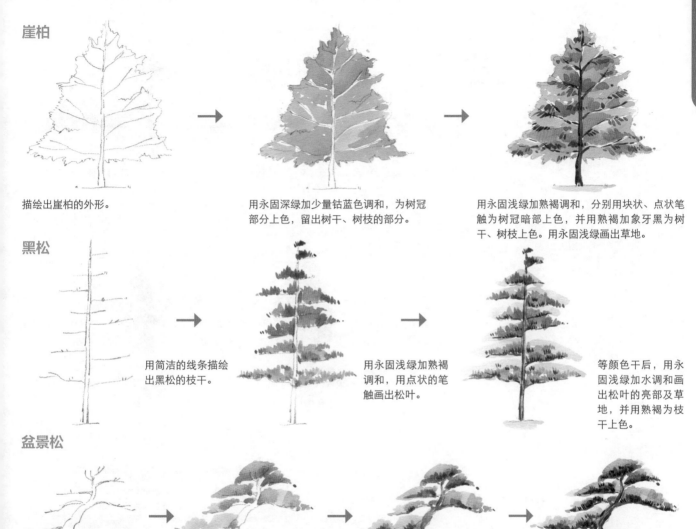

崖柏

描绘出崖柏的外形。

用永固深绿加少量钴蓝色调和，为树冠部分上色，留出树干、树枝的部分。

用永固浅绿加熟褐调和，分别用块状、点状笔触为树冠暗部上色，并用熟褐加象牙黑为树干、树枝上色。用永固浅绿画出草地。

黑松

用简洁的线条描绘出黑松的枝干。

用永固浅绿加熟褐调和，用点状的笔触画出松叶。

等颜色干后，用永固浅绿加水调和画出松叶的亮部及草地，并用熟褐为枝干上色。

盆景松

用概括的线条描绘出盆景松。

用永固浅绿加少量熟褐为松叶部分上色。

用熟褐为枝干上色，并在树干上适当留白表现纹理。

调和熟褐和永固深绿，运用松散的笔触为松叶的暗部上色。调和熟褐与少量象牙黑，加深树干阴影。

迎客松

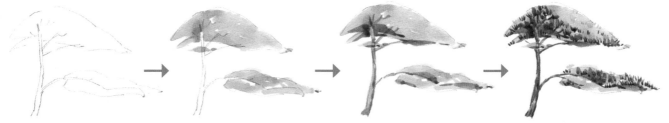

画出迎客松的独特造型。

用永固浅绿加永固深绿调和，为迎客松的树冠上色。

等颜色干后，用永固深绿加熟褐为树冠暗部上色，并用熟褐为枝干上色。

用永固深绿加少量熟褐调和，以细碎的笔触描绘针状的松叶，并用熟褐为枝干部分加上阴影。

柏树①

将柏树概括为水滴状。

描绘出柏树的轮廓。

用永固浅绿加少量熟褐画出柏树的阴影部分。

用永固浅绿加永固深绿调和，在树木的较亮部分叠加上色并画上草地，用熟褐画出树干。

柏树②

用概括的线条画出树冠的轮廓。

用永固浅绿加晕黄色大面积涂出亮部颜色。

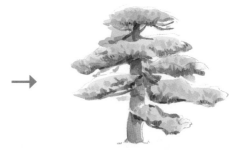

等画面干后，在暗部叠加一层由永固浅绿加永固深绿调和出的颜色，枝干用浅红加熟褐来画。

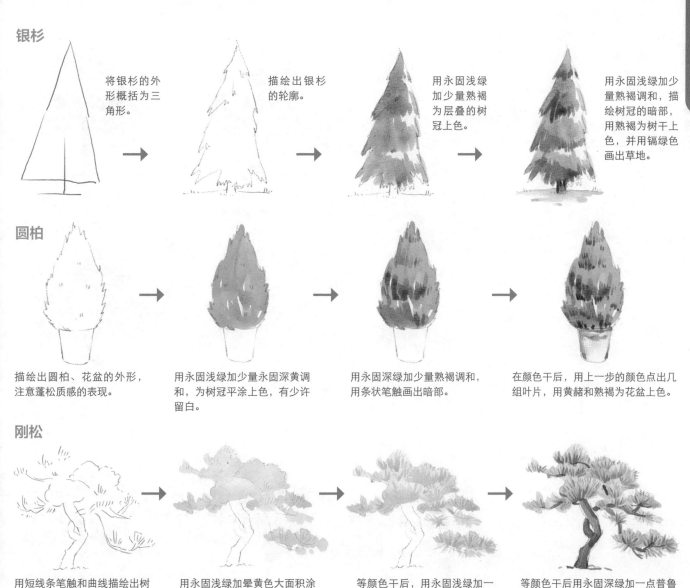

银杉

将银杉的外形概括为三角形。

描绘出银杉的轮廓。

用永固浅绿加少量熟褐为层叠的树冠上色。

用永固浅绿加少量熟褐调和，描绘树冠的暗部，用熟褐为树干上色，并用镉绿色画出草地。

圆柏

描绘出圆柏、花盆的外形，注意蓬松质感的表现。

用永固浅绿加少量永固深黄调和，为树冠平涂上色，有少许留白。

用永固深绿加少量熟褐调和，用条状笔触画出暗部。

在颜色干后，用上一步的颜色点出几组叶片，用黄赭和熟褐为花盆上色。

刚松

用短线条笔触和曲线描绘出树冠轮廓。

用永固浅绿加晕黄色大面积涂出亮部颜色。

等颜色干后，用永固浅绿加一点镉绿色顺着树叶的生长方向叠加一层颜色。

等颜色干后用永固深绿加一点普鲁士蓝和永固浅绿，以放射状的笔触来表现针状的树叶，并调和熟褐和佩恩灰来绘制树干。

蒲葵

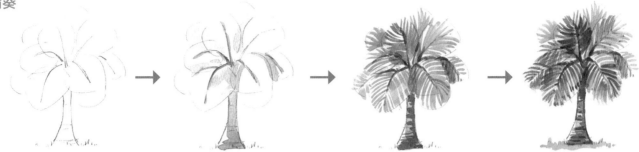

用线条快速概括出蒲葵的形状。

用佩恩灰加少量水描绘出叶片和枝干的暗部。

用永固深绿加水调和,画出蒲葵的叶片,并用熟褐为枝干上色。

用永固深绿加熟褐调和,为叶片叠加颜色,并用永固浅绿和镉绿色来绘制草地部分。

荔枝树

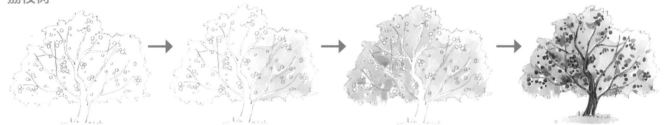

描绘出果树的大致形状,果子用明确的线条画出。

用永固浅绿加少量永固深黄与水调和,为树冠的亮部上色

用柠檬黄加永固浅绿与水调和,对树冠剩余部分进行上色。

用永固浅绿加熟褐调和,在阴影处点涂叠加颜色,并用镉红色涂出荔枝;用永固浅绿点缀草地;最后用熟褐画出枝干。

火龙果树

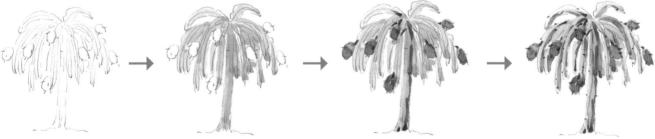

描绘出火龙果树独特的形状。

用镉绿色加少量的永固深绿与水调和,为火龙果树整体上色。

调和永固浅绿和镉红色,以晕染的手法涂出火龙果果实,并用永固深绿以短促的笔触叠涂加深。

用永固浅绿加熟褐调和涂投影部分,增加立体感。

榕树

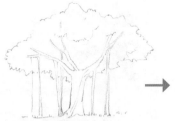 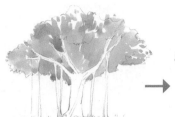 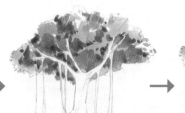 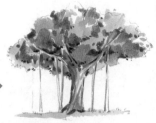

用线条快速概括出榕树的形状，注意表现榕树茂密的树冠。

用永固深绿加水调和，松散地涂出树冠部分。

用永固深绿加熟褐调和，运用点状笔触叠加出阴影部分。

调和永固浅绿和镉绿色来绘制草地，用熟褐为枝干部分上色。

杧果树

描绘出杧果树葱郁的树冠，果实和树干用明确的线条画出。

用永固浅绿加少量永固深黄与水调和，为树冠部分上色，留出杧果的位置。

等画面干后，用永固浅绿加永固深绿为阴影部分上色，并用永固深黄为杧果上色。

用橄榄绿、永固深绿分别与水调和，在树木上点涂叠加，丰富层次关系。用熟褐色画出树干。

波罗蜜树

概括出波罗蜜树的外形。

用镉绿色加少量的柠檬黄与水调和，为树叶整体上色。

用永固浅绿与水调和，用短促的笔触叠加深色，并用永固深黄为波罗蜜上色。

用永固深绿色在树叶阴影部分叠涂，用熟褐为枝干上色，并用永固浅绿画出草地部分。

椰子树

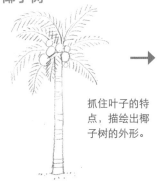

抓住叶子的特点，描绘出椰子树的外形。

用熟褐与水调和，为树干和椰子上色。

用永固浅绿加少量柠檬黄加水调和，为叶片上色。

分别用永固浅绿加熟褐、加水调和，为叶子和树干叠加阴影部分。

旅人蕉

描绘出旅人蕉的外形，注意叶片的形状。

用熟褐和永固浅绿为枝干上色。

用柠檬黄加永固浅绿调和，为旅人蕉叶片上色，并用永固浅绿为叶脉上色。

用永固浅绿加水调和，画出叶片的纹理和阴影部分；并画出草地部分。

香蕉树

用简洁的线条描绘出香蕉树。

用镉绿色加少量的柠檬黄与水调和，为树整体上色。

用永固浅绿与水调和，叠加在叶片的深色部分；用柠檬黄加永固深黄调和，为香蕉串上色。

用永固浅绿加熟褐调和，为阴影部分上色；并画出草地部分。

槟榔树

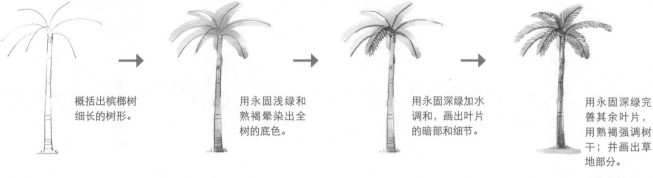

概括出槟榔树细长的树形。

用永固浅绿和熟褐晕染出全树的底色。

用永固深绿加水调和，画出叶片的暗部和细节。

用永固深绿完善其余叶片，用熟褐强调树干；并画出草地部分。

海枣树

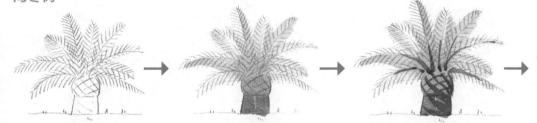

描绘出海枣树的外形。

用永固深绿和熟褐为树冠和树干上色。

等画面干后，分别用永固深绿、熟褐加水调和，为阴影部分上色。

用永固浅绿加水调和，为叶片亮部上色，丰富画面；并画出草地部分。

棕榈树①

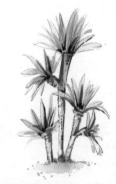

快速地概括出棕榈树的外形。

用镉绿色加少量的熟褐与水调和，为叶片部分上色。

用黄赭加熟褐调和，为枝干部分上色。

用熟褐加象牙黑调和，为枝干的阴影部分上色；并画出草地部分。

棕榈树②

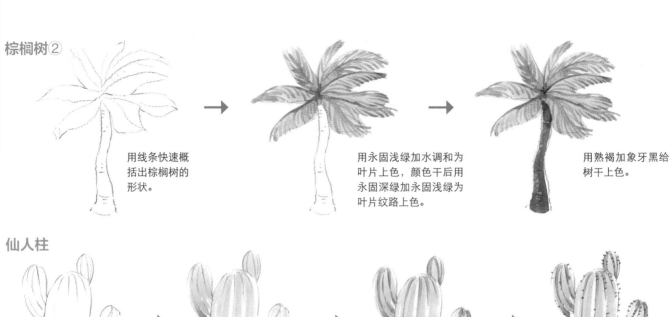

用线条快速概括出棕榈树的形状。

用永固浅绿加水调和为叶片上色，颜色干后用永固深绿加永固浅绿为叶片纹路上色。

用熟褐加象牙黑给树干上色。

仙人柱

描绘出仙人柱的外形。

用永固浅绿加少量永固深黄与水调和，用条状的笔触上色。

等画面干后，用永固浅绿加水在仙人柱纹理处叠加阴影。

用永固深绿加水调和，点出仙人柱的刺；调和永固深黄和黄赭，绘制下方的沙土部分。

仙人鞭

画出仙人鞭的外形。

用永固浅绿加柠檬黄与水调和，为仙人鞭上色。

用永固浅绿加水在阴影部分上色，突出立体感。

用永固浅绿加少量永固深绿与水调和，画出仙人鞭的纹理和刺；用黄赭画出沙土部分。

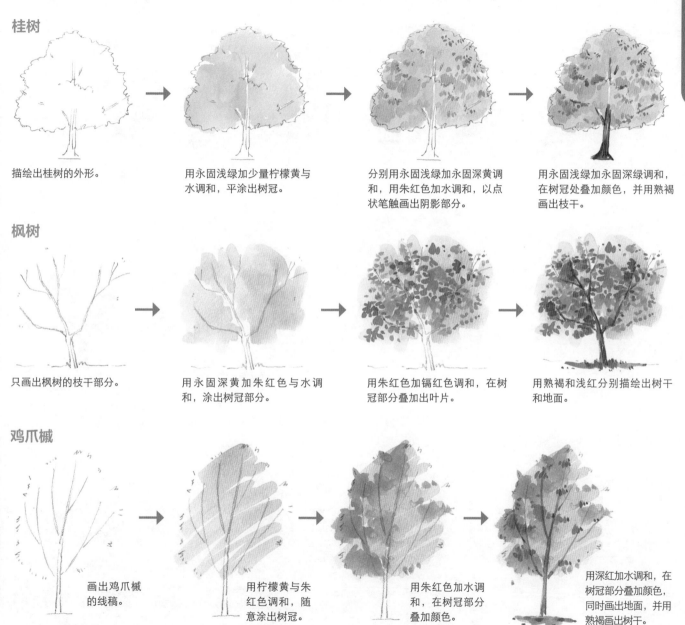

桂树

描绘出桂树的外形。

用永固浅绿加少量柠檬黄与水调和，平涂出树冠。

分别用永固浅绿加永固深黄调和，用朱红色加水调和，以点状笔触画出阴影部分。

用永固浅绿加永固深绿调和，在树冠处叠加颜色，并用熟褐画出枝干。

枫树

只画出枫树的枝干部分。

用永固深黄加朱红色与水调和，涂出树冠部分。

用朱红色加镉红色调和，在树冠部分叠加出叶片。

用熟褐和浅红分别描绘出树干和地面。

鸡爪槭

画出鸡爪槭的线稿。

用柠檬黄与朱红色调和，随意涂出树冠。

用朱红色加水调和，在树冠部分叠加颜色。

用深红加水调和，在树冠部分叠加颜色，同时画出地面，并用熟褐画出树干。

悬铃木

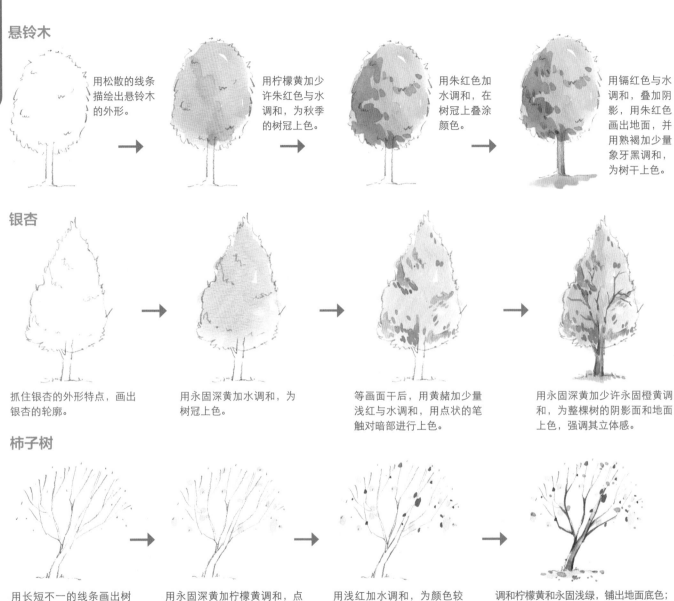

用松散的线条描绘出悬铃木的外形。

用柠檬黄加少许朱红色与水调和，为秋季的树冠上色。

用朱红色加水调和，在树冠上叠涂颜色。

用镉红色与水调和，叠加阴影，用朱红色画出地面，并用熟褐加少量象牙黑调和，为树干上色。

银杏

抓住银杏的外形特点，画出银杏的轮廓。

用永固深黄加水调和，为树冠上色。

等画面干后，用黄赭加少量浅红与水调和，用点状的笔触对暗部进行上色。

用永固深黄加少许永固橙黄调和，为整棵树的阴影面和地面上色，强调其立体感。

柿子树

用长短不一的线条画出树枝、树干。

用永固深黄加柠檬黄调和，点出秋天柿子树上的零星叶片。

用浅红加水调和，为颜色较深的叶片上色。

调和柠檬黄和永固浅绿，铺出地面底色；用熟褐加水调和，为枝干上色；再用熟褐加少量象牙黑调和，为枝干的暗面上色。

鹅掌楸

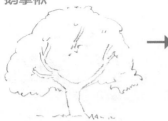 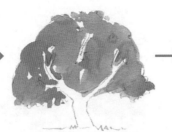

勾勒出鹅掌楸的大致轮廓，注意描绘出鹅掌楸弯曲的树干和半圆形的树冠。

用镉红色加少量永固橙黄调和，为树冠上色，颜色深浅不均会让画面效果更好。

用浅红加熟褐调和，以点状的笔触为树冠部分的阴影上色。

用浅红画出地面部分，用熟褐为枝干部分上色。

黄连木

 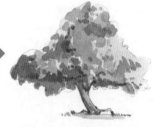

用简洁的线条描绘出黄连木的大致形状，注意树冠的曲折变化。

用朱红色加少量永固深黄，以不规则的小笔触为树冠上色，可以适当留白。

等画面干后，用镉红色加少量朱红色在树冠颜色较深的部分上色。

用浅红画出地面部分；用浅红加熟褐调和，在树冠上以点涂的手法叠加颜色，丰富画面的层次；用熟褐画出枝干。

乌桕

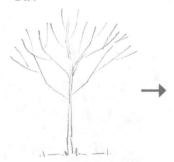 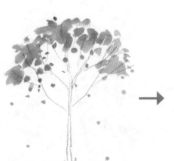 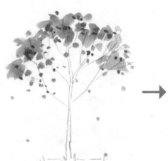 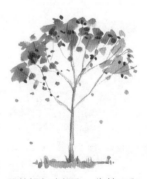

画出乌桕的树枝和树干，树冠大致呈扇形。

用镉红色加永固深黄调和，在树冠部分点涂，描绘出秋天落叶纷纷的乌桕。

用熟褐加水调和，以点涂的手法为颜色较深的树叶上色，增加树冠的层次感。

用熟褐加水调和，为枝干和地面上色。

红花槭

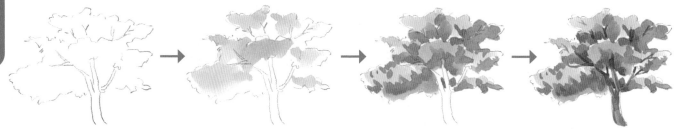

完成红花槭线稿的绘制，注意枝干的形状变化。

用镉红色加永固橙黄与水调和，为树冠的亮部上色。

用镉红色加少量朱红色，为树冠的暗部上色。

用熟褐加水调和，为枝干上色，暗部要重复叠加上色。

橘树

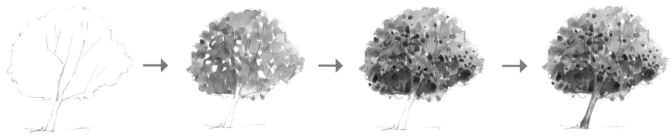

画出橘树的外形。

用永固深绿加少量熟褐、黄赭加水调和，为树冠部分晕染上色，画出树冠的颜色变化。

用永固深绿加少量浅红为树冠的暗部上色，并用朱红色为果实上色。

用浅红加水调和，为枝干上色。

黄栌

绘制黄栌的枝干部分，注意曲折的枝干造型。

用浅红加熟褐调和，为枝干部分上色。

分别用浅红、朱红色加水调和，画出稀疏的叶片。

用熟褐加水调和，为枝干的暗部上色，并用浅红为地面上色，画出秋冬季节的氛围感。

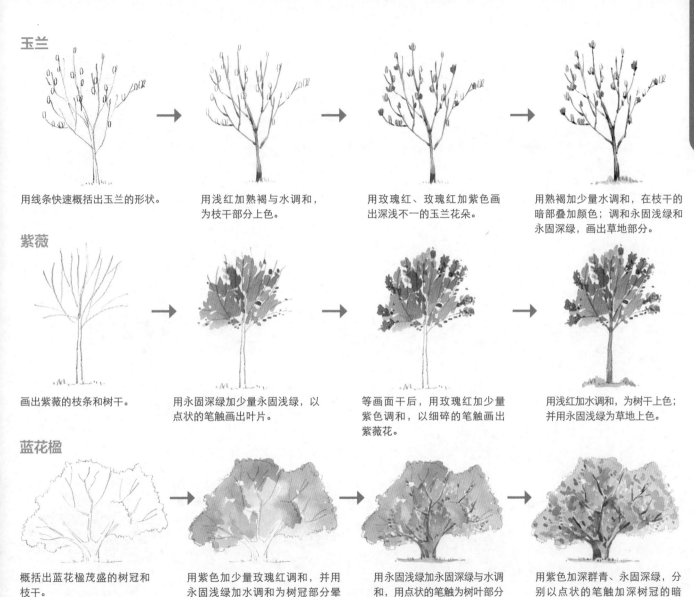

玉兰

用线条快速概括出玉兰的形状。

用浅红加熟褐与水调和，为枝干部分上色。

用玫瑰红、玫瑰红加紫色画出深浅不一的玉兰花朵。

用熟褐加少量水调和，在枝干的暗部叠加颜色；调和永固浅绿和永固深绿，画出草地部分。

紫薇

画出紫薇的枝条和树干。

用永固深绿加少量永固浅绿，以点状的笔触画出叶片。

等画面干后，用玫瑰红加少量紫色调和，以细碎的笔触画出紫薇花。

用浅红加水调和，为树干上色；并用永固浅绿为草地上色。

蓝花楹

概括出蓝花楹茂盛的树冠和枝干。

用紫色加少量玫瑰红调和，并用永固浅绿加水调和为树冠部分晕染上色。

用永固浅绿加永固深绿与水调和，用点状的笔触为树叶部分上色；并画出草地部分。

用紫色加深群青、永固深绿，分别以点状的笔触加深树冠的暗部；用熟褐加佩恩灰加深树干的暗部；最后用永固深绿点缀草地部分。

凤凰树

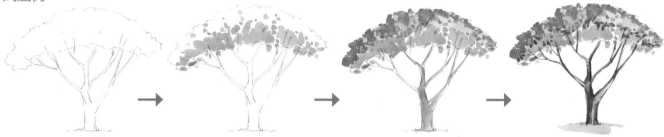

用线条概括出树冠和枝干部分。

用永固浅绿加水调和，以点涂的手法为树冠上色。

用镉红色、永固橙黄为凤凰花上色；并用熟褐加水调和，为枝干上色。

用永固深绿、少量浅红为树叶的暗部上色，并用浅红加少量象牙黑为枝干的暗部上色，用晕黄色画出地面。

蜡梅

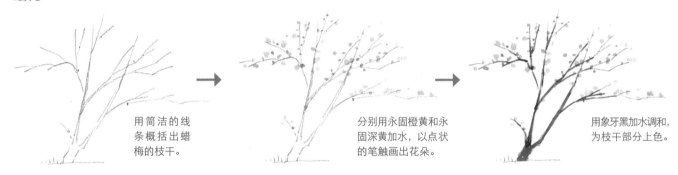

用简洁的线条概括出蜡梅的枝干。

分别用永固橙黄和永固深黄加水，以点状的笔触画出花朵。

用象牙黑加水调和，为枝干部分上色。

木绣球

用曲折的线条画出树冠部分，并画出花朵和枝干。

用永固深绿加永固浅绿为树冠平涂上色，用玫瑰红加紫色为花朵上色。

用永固深绿加浅红调和，画出深色细节；用紫色加水调和，为花朵暗部上色；并用浅红画出枝干，用晕黄色画出地面。

用紫色画出花朵之间的深色，用柠檬黄叠涂树的亮面，并用永固深绿画出一些深色的细碎叶片。

霞樱

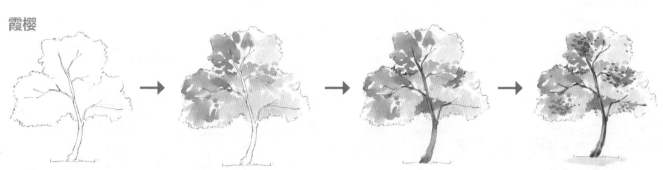

概括出霞樱的外形。

用玫瑰红加少量镉红色加水调和，为树冠部分上色，注意用笔松散、适当留白。

用浅红加水调和，为枝干部分上色；并用浅红加玫瑰红调和，为阴影部分上色。

用玫瑰红加水调和，为树冠细节上色；并用浅红加水调和，在枝干的阴影部分叠加颜色；用永固浅绿画出草地部分。

八重樱

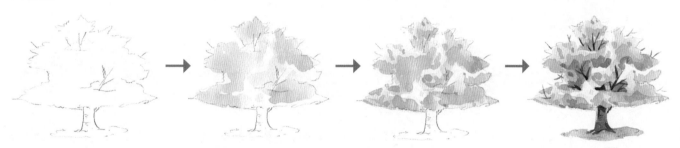

完成八重樱线稿的绘制。

用玫瑰红加少许镉红色与水调和，为树冠部分上色。

用镉红色与水调和，在树冠上叠加颜色。

等颜色干后，用紫色加水调和，为樱花的阴影部分和地面上色。

垂樱

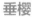
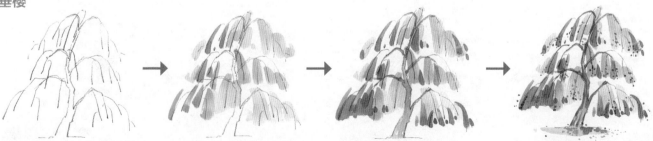

画出主要枝干，用短线条概括出垂樱参差不齐的枝条形态。

用玫瑰红加水调和，以条状的笔触为垂樱的亮部上色。

用玫瑰红加少量紫色调和，为垂樱的暗部上色。

用上一步的颜色为垂樱点上细节；并用浅红加水调和，在枝干上叠加颜色；用永固浅绿画出草地部分。

101

柿子树

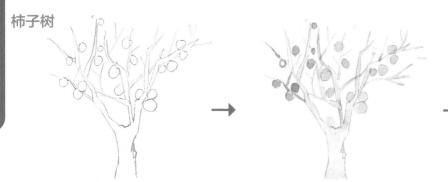

概括出柿子树枝干的形状，并描绘出果实的形状。

分别用永固深黄和永固橙黄涂出果子的颜色，用淡淡的浅红为枝干平涂一层颜色。

用朱红色加永固深黄加深果实的暗部。枝干的暗部用熟褐加佩恩灰叠加一层，画出枝干的明暗层次。最后用橄榄绿点缀地面。

橙子树

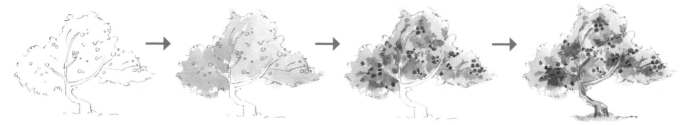

将橙子树的外形用曲折的线条概括出来，并画出果实。

分别用永固深绿、永固浅绿加水调和，为叶片部分晕染上色。

用永固深绿加少量浅红调和，以点状的笔触为树冠的暗部上色，同时用朱红色为果实上色。

等待画面完全干后，用永固深绿加浅红调和，为树冠叠加上色；并用浅红为枝干上色；调和永固深绿和浅红，画出地面部分。

金橘树

画出呈椭圆形的金橘树和花盆。

用永固深黄加少量的永固橙黄为果实上色。

用永固浅绿加水调和，为叶片部分平涂上色，可以在亮部适当留白。

在颜色完全干后，用永固浅绿加少许永固深绿调和，为树冠的暗部和枝干上色，并用浅红为花盆上色。

竹林

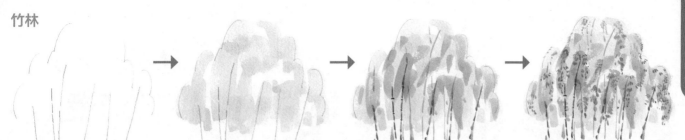

概括出竹林的轮廓。

用永固浅绿加少量永固深黄与水调和，以不规则的块状笔触为竹叶部分上色。

在画面干后，用永固浅绿加少量永固深绿调和，为较深的竹叶和竹枝上色。

用上一步的颜色画几组零星的竹叶，注意前后和虚实关系。

香樟树

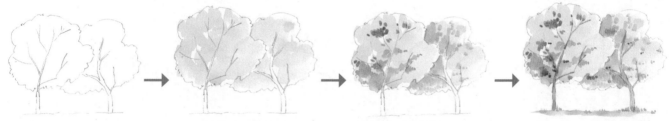

用圆滑和短直的线条勾勒出香樟树的外形。

用永固浅绿加少量柠檬黄与水调和，为树冠部分上色，两树相接的地方可以适当留白。

用永固浅绿加少量的永固深绿与水调和，以点状的笔触为暗部上色。

等颜色干后，用永固深绿点上一些暗部细节；并用浅红加水调和，为枝干上色；最后调和永固浅绿和永固深绿，画出草地部分。

银杏树丛

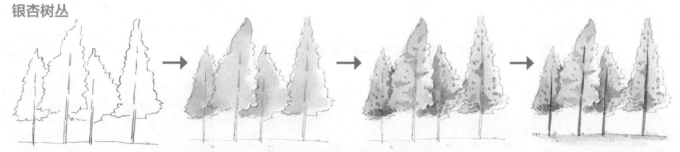

概括出树木的形状及相互之间的前后关系。

用永固深黄加少量的永固橙黄为树冠上色，树与树连接的地方可以适当留白或叠加色彩。

用黄赭加少量浅红，以小点状的笔触为暗部细节上色，并用永固浅绿点出几片还未变黄的银杏叶。

等颜色干后，用不连贯的笔触为枝干上色，最后用永固深黄为地面上色。

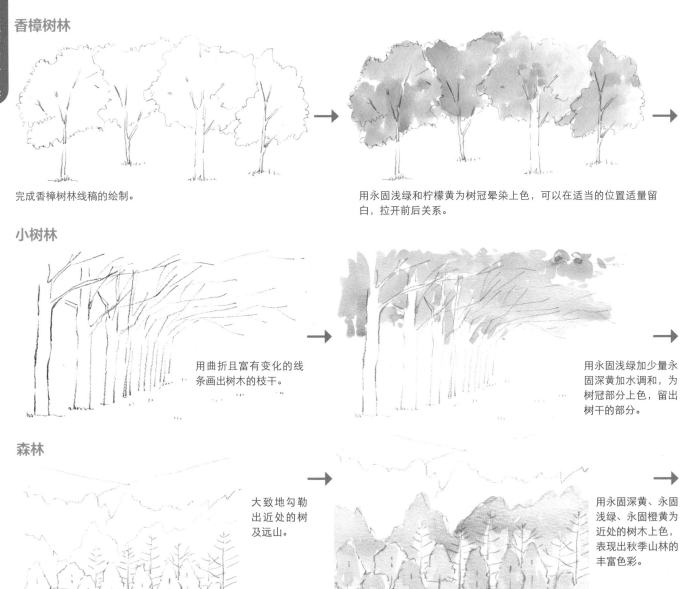

香樟树林

完成香樟树林线稿的绘制。

用永固浅绿和柠檬黄为树冠晕染上色，可以在适当的位置适量留白，拉开前后关系。

小树林

用曲折且富有变化的线条画出树木的枝干。

用永固浅绿加少量永固深黄加水调和，为树冠部分上色，留出树干的部分。

森林

大致地勾勒出近处的树及远山。

用永固深黄、永固浅绿、永固橙黄为近处的树木上色，表现出秋季山林的丰富色彩。

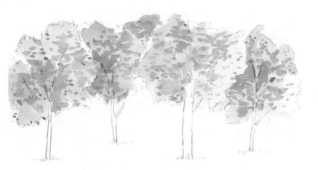 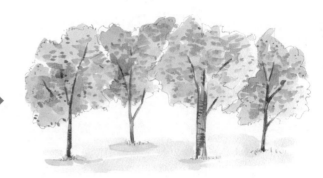

用永固浅绿加水调和，为靠前的树点上叶片；再用永固浅绿加少量永固深绿调和，为靠后的树画上细节。

用浅红加水调和，为枝干上色；并在纹理和阴影处叠加上色；最后用永固浅绿加水调和，画出草地。

待画面干后，用永固浅绿加水调和，画出树冠的阴影部分，并用浅红画出枝干，再用永固浅绿加柠檬黄涂出草地。

用永固浅绿加少量永固深绿调和，以点状的笔触画出一组组叶片的细节和草地的细节，最后用浅红加少量象牙黑色画出枝干的暗面。

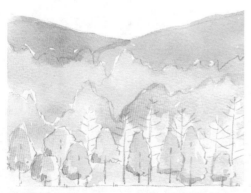 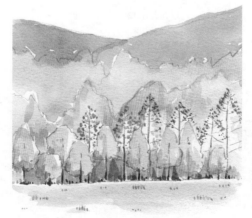

用永固浅绿加永固深黄与水调和，为远处的树林上色；再分别用永固浅绿加少量钴蓝色、钴蓝色加水调和，为远处的山上色。

用黄赭为近景的树画上阴影；再用永固深绿加水调和，画出前后层次；并用永固橙黄点上秋叶，注意画面的前后关系。

杨树步道

勾勒出有透视关系的杨树步道，近处的树可以多画一点细节。

用永固浅绿加少量永固深黄与水调和，以点状的笔触描绘树冠部分，并适当留白。

分别用永固浅绿加柠檬黄、永固浅绿加永固深绿与水调和，以点状的笔触为树冠上色，可以适当添加一些永固深黄的小点来丰富叶片的色彩。

用浅红加水调和，为枝干上色，并用永固浅绿加少量柠檬黄画出地面。

樱花树林

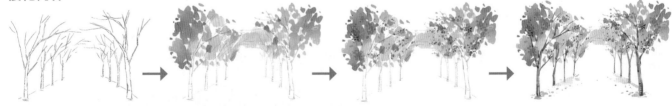

用短线条表示出有透视关系的樱花林，注意枝干的疏密分布。

用玫瑰红和紫色晕染出樱花，注意近处樱花的颜色为玫瑰红，远处樱花的颜色为紫色。

分别用玫瑰红加紫色、紫色与水调和，为樱花点画上暗部的细节。

用浅红加水调和，为枝干上色；并用玫瑰红加水调和，画出地面上的落樱。

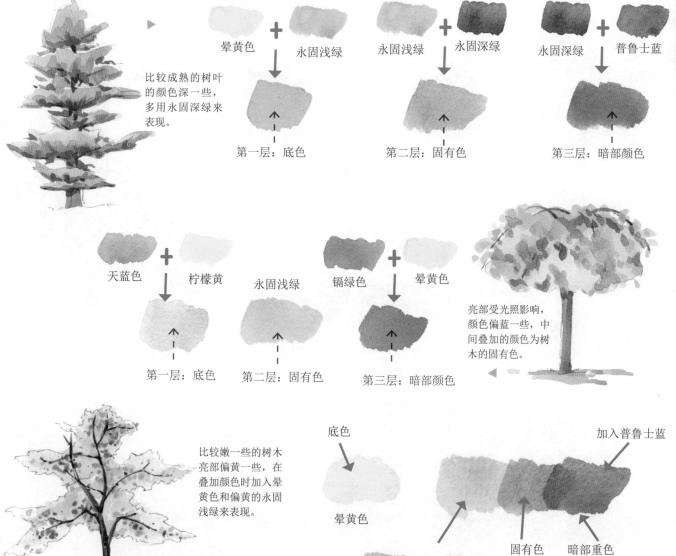

比较成熟的树叶的颜色深一些，多用永固深绿来表现。

晕黄色 + 永固浅绿 →
↑
第一层：底色

永固浅绿 + 永固深绿 →
↑
第二层：固有色

永固深绿 + 普鲁士蓝 →
↑
第三层：暗部颜色

天蓝色 + 柠檬黄 →
↑
第一层：底色

永固浅绿
↑
第二层：固有色

镉绿色 + 晕黄色 →
↑
第三层：暗部颜色

亮部受光照影响，颜色偏蓝一些，中间叠加的颜色为树木的固有色。

比较嫩一些的树木亮部偏黄一些，在叠加颜色时加入晕黄色和偏黄的永固浅绿来表现。

底色
↑
晕黄色

永固浅绿 + 晕黄色

固有色

加入普鲁士蓝

暗部重色

107

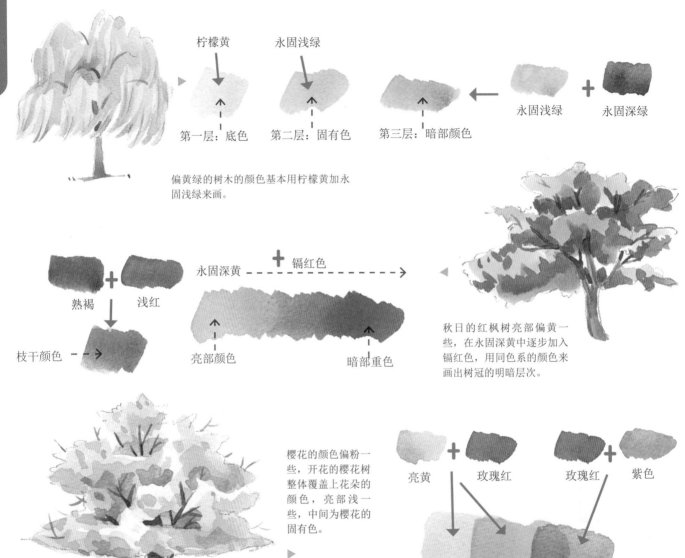

柠檬黄

永固浅绿

第一层：底色　　第二层：固有色　　第三层：暗部颜色

永固浅绿　＋　永固深绿

偏黄绿的树木的颜色基本用柠檬黄加永固浅绿来画。

熟褐　＋　浅红

枝干颜色

永固深黄　－－－－＋镉红色－－－－－＞

亮部颜色　　　　　暗部重色

秋日的红枫树亮部偏黄一些，在永固深黄中逐步加入镉红色，用同色系的颜色来画出树冠的明暗层次。

樱花的颜色偏粉一些，开花的樱花树整体覆盖上花朵的颜色，亮部浅一些，中间为樱花的固有色。

亮黄　＋　玫瑰红　　玫瑰红　＋　紫色

亮部浅色　　固有色　　暗部重色

108

建筑

在绘制建筑时，不可避免地会遇到各种造型问题，掌握基本的透视关系并运用简化的方法，可以让绘制难度大大降低。

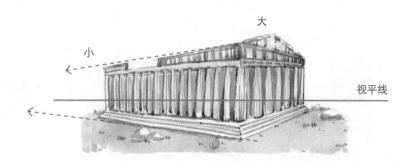

大
小
视平线

近大远小，近实远虚

在描绘建筑时，能够明显地感受到近大远小、近实远虚的空间透视变化。通过逐渐变小的建筑轮廓和逐渐变模糊的建筑细节，可以加强建筑的立体感。

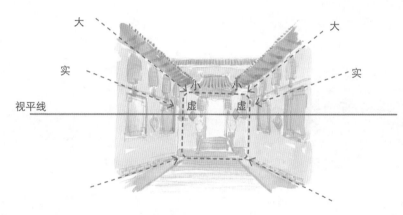

大　　　　　　大
实　　　　　　实
小　小
视平线
虚　虚

诀窍　表现有纵深感的空间

1. 符合近大远小的视觉习惯。
2. 符合近实远虚的视觉经验。
3. 加强画面前后物体之间的明暗对比。

用简单的图形概括建筑的形状

在描绘形状复杂的建筑时，可以先用简单的几何图形或线条概括，再在此基础上为建筑添加细节。

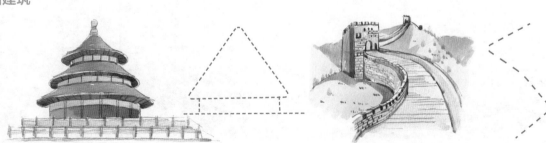

在绘制一个建筑时，建筑的细节占了很大一部分，建筑细节可以表现该建筑所处的时代、地域，还可以增加画面的可看性。

砖

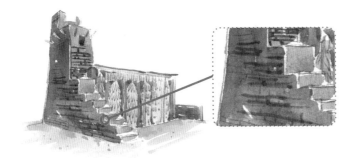

先用水彩平涂出底色，再用水彩勾出砖块的轮廓。

先用铅笔勾出轮廓，再用水彩上色。

瓦

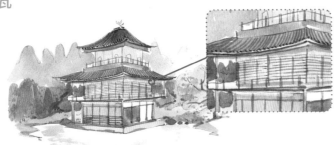

平涂出瓦的底色。

用水彩勾勒出瓦片缝隙之间的深色。

添加有特征的细节

在绘制店铺时，可以添加一些有特征的细节来丰富画面，比如在花店门前画一些植物，在水果店门前绘制一些货架、水果，提高画面的丰富程度。

船屋

 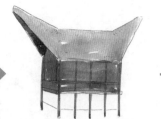 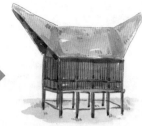

用简洁的线条概括出船屋的外形。

用浅红加水调和，以平涂的手法为船屋的屋顶上色。

用熟褐加水调和，以平涂的手法为船屋的屋身上色。

用熟褐加水调和，为屋顶的阴影、细节上色；同时用熟褐加少量的象牙黑调和，为屋身细节上色。

客家土楼

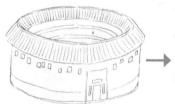 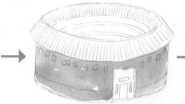 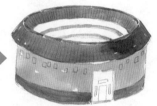 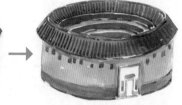

绘制土楼的线稿。

用黄赭加熟褐与水调和，为土楼的外墙上色。

用象牙黑加水调和，平涂出屋顶；同时用熟褐加水调和，在外墙下方叠色。

等颜色干后，用象牙黑加水调和，画出屋檐的细节及门窗；用深红和天蓝色点缀大门细节。

蒙古包

 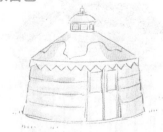 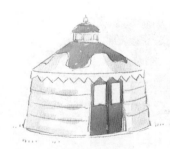 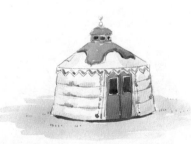

绘制蒙古包的线稿，用黄赭加永固深黄为蒙古包上一层底色。

用朱红色加水调和，涂出门和小屋顶，同时用天蓝色为顶面上色。

等颜色干后，用钴蓝色加水调和，为蒙古包画上花纹细节；并用象牙黑涂出窗口和底部的阴影；最后用永固浅绿画出草地部分。

江南民居

勾勒出江南民居的线稿；并用象牙黑加水调和，为屋檐上色。

用佩恩灰加少量天蓝色为墙面上色。

用永固橙黄和朱红色点缀小树；用象牙黑加水调和，画上阴影和细节。

徽派民居

用铅笔描绘出整栋建筑；并用象牙黑加水调和，为屋顶上色。

用佩恩灰加少量熟褐为墙面上色，用熟褐为栏杆上色，用象牙黑为门窗上色，用镉红色点缀灯笼。

等颜色干后，用象牙黑加水调和，细细地描绘出瓦块，并画出建筑的阴影。

吊脚楼

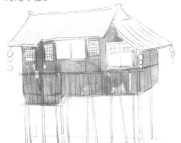 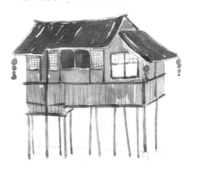 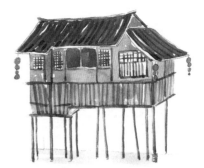

绘制吊脚楼的线稿；并用熟褐加浅红调和，为吊脚楼上色。

用象牙黑加少量浅红与水调和，为屋顶和木结构上色；用镉红色点缀灯笼。

用象牙黑加水调和，为屋顶画上阴影，并完善其余的细节。

羌族碉楼

绘制碉楼的线稿；用浅红加水调和，为碉楼的亮面上色。

用熟褐加水调和，为碉楼的暗面上色。

用象牙黑加熟褐与水调和，画出碉楼的细节；并用永固深黄涂出玉米串；调和晕黄色和浅红，铺画出地面。

藏式民居

 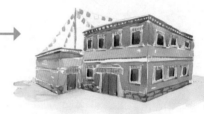

抓住藏式民居的特点，绘制出线稿；并分别用浅红、镉红色与水调和，涂出屋身。

用象牙黑加少量浅红调和，为深色的部分上色。经幡分别用永固橙黄、镉红色、天蓝色及永固浅绿来点缀丰富。

等颜色干后，用象牙黑加水调和，画出细节。

新疆民居

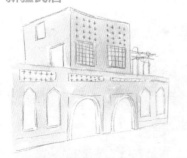 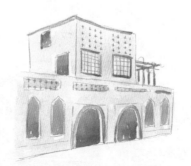 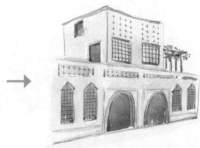

绘制新疆民居的线稿，用黄赭加少量浅红与水调和，为墙面上色。

用浅红、钴蓝色和象牙黑分别与水调和，为门和窗等上色。

等颜色干后，用熟褐与水调和，为整栋建筑的细节上色。用镉绿色点缀植物。

113

侗族鼓楼

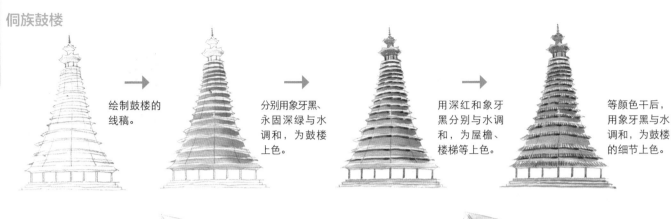

绘制鼓楼的线稿。

分别用象牙黑、永固深绿与水调和，为鼓楼上色。

用深红和象牙黑分别与水调和，为屋檐、楼梯等上色。

等颜色干后，用象牙黑与水调和，为鼓楼的细节上色。

傣族竹楼

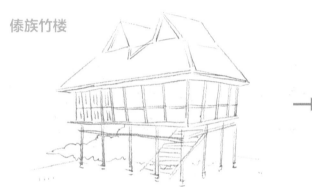

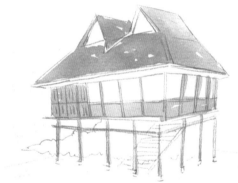

勾勒出傣族竹楼的线稿。

分别用象牙黑和永固橙黄与水调和，为屋顶和屋身上色。

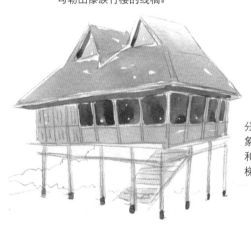

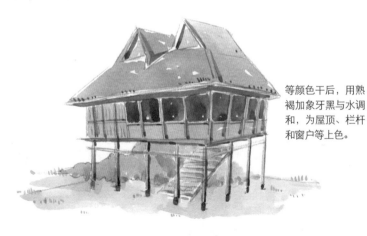

分别用浅红、象牙黑与水调和，为窗、楼梯等上色。

等颜色干后，用熟褐加象牙黑与水调和，为屋顶、栏杆和窗户等上色。

山西大宅院

绘制山西大宅院的线稿，用浅红加少量熟褐与水调和，平涂出墙面的颜色。

分别用浅红、深红和象牙黑与水调和，为屋顶、灯笼、门窗上色。

等颜色干后，用熟褐与水调和，为屋顶、窗户等上色。用柠檬黄色缀大门两侧的植物。

北京四合院

绘制北京四合院的线稿，用佩恩灰与水调和，平涂上色。

用镉红色与水调和，为门、屋身等上色。用熟褐来表现花盆。

用镉红色加少量浅红与水调和，为四合院的细节上色。用镉绿色为绿植上色。

窑洞

绘制窑洞的线稿，用浅红加少量黄赭与水调和，平涂上色。

分别用熟褐加象牙黑、浅红与水调和，为阴影部分和门窗等上色。

等颜色干后，分别用熟褐、象牙黑与水调和，为栓子和窗户等上色。

川西民居

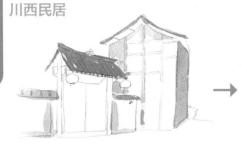

绘制川西民居的线稿，用象牙黑和佩恩灰为屋顶和墙面阴影上色。

分别用浅红、深红和象牙黑与水调和，为屋顶、柱子、灯笼等上色。

等颜色干后，用象牙黑加熟褐与水调和，为屋顶柱子等上色。用永固浅绿和永固深绿画出小草。

蘑菇楼

描绘出蘑菇楼的外形及楼旁的植物。

分别用黄赭加永固橙黄、浅红与水调和，为建筑的亮面上色。

分别将朱红色、永固橙黄、浅红、象牙黑与水调和，为屋顶、墙面、门窗等上色。

等颜色干后，分别用熟褐、象牙黑与水调和，为建筑画上细节。用永固浅绿、永固深绿及少许象牙黑分层次画出四周植物和草地。

孔庙

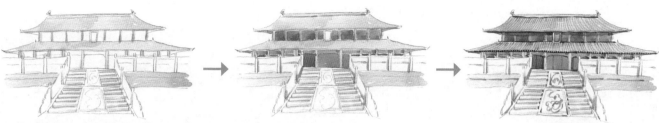

绘制孔庙的线稿，分别用黄赭和象牙黑与水调和，为孔庙的屋顶和石柱上色。

分别用浅红、镉红色、佩恩灰与水调和，进一步为建筑上色。

分别用熟褐、象牙黑与水调和，为孔庙画上细节，用天蓝色点缀匾额细节。

天坛

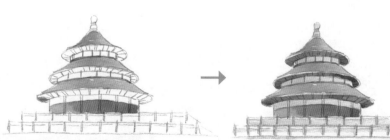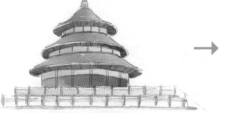

绘制天坛的线稿，分别用佩恩灰和镉红色与水调和，为天坛的屋顶和墙面上色。

分别用象牙黑、永固橙黄、浅红与水调和，为屋檐、墙面、石柱等上色。

用象牙黑与水调和，为天坛画上细节，并用天蓝色画出天空。

长城

绘制长城的线稿，用黄赭与水调和，平涂上色。

分别用浅红、永固浅绿与水调和，为长城的暗部和山林上色

分别用熟褐、象牙黑与水调和，为长城画上砖瓦细节。调和永固浅绿和永固深绿，叠涂山林的暗部区域。

仰光大金塔

用铅笔描绘出仰光大金塔的线稿。

用浅红与永固深黄为仰光大金塔晕染一层颜色。

用熟褐加象牙黑与水调和，为仰光大金塔画上细节。

金字塔

绘制金字塔的线稿，用黄赭与水调和，为金字塔的亮面上色。

用浅红加镉红色与水调和，为金字塔的暗面上色。

分别用熟褐、象牙黑与水调和，为金字塔画上细节；并用天蓝色画出天空，用黄赭画出地面。

帕特农神庙

绘制帕特农神庙的线稿，用黄赭与水调和，为神庙的石柱上色。

用浅红与水调和，为石柱和台阶的阴影上色。

用象牙黑与水调和，为神庙画上细节；用永固浅绿和永固深绿画出草地部分。

圣心教堂

绘制圣心教堂的线稿，用佩恩灰与水调和，为教堂的阴影上色。

用象牙黑与水调和，为教堂的门窗上色。用永固浅绿画出草地部分。

用象牙黑与水调和，进一步细化教堂的细节，并用永固浅绿叠加出草地阴影的细节。

美国白宫

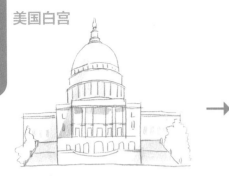

绘制美国白宫的线稿，用黄赭加浅红与大量的水调和，为白宫的墙面上色。

用佩恩灰与水调和，为建筑的阴影上色。用天蓝色为门窗上色，并用永固浅绿和镉绿色画出绿植部分。

分别用熟褐、象牙黑与水调和，为白宫画上细节，并用永固深绿加深绿植的暗部。

卢浮宫

 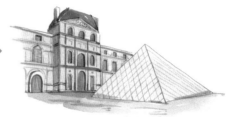

绘制卢浮宫的线稿，用黄赭加永固深黄与水调和，平涂上色。

分别用象牙黑、熟褐、天蓝色与水调和，为屋檐、门窗、水面上色。

分别用象牙黑、钴蓝色与水调和，为卢浮宫画上细节。

凯旋门

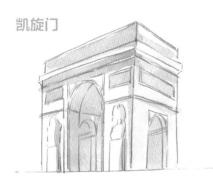 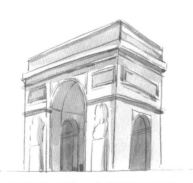 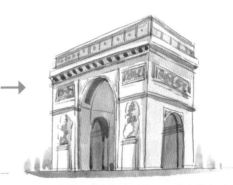

绘制凯旋门的线稿，用黄赭、浅红晕染上色。

用浅红与水调和，为建筑的暗部上色。

分别用熟褐、象牙黑与水调和，为凯旋门画上细节和地面，并用永固浅绿点缀植物。

悉尼歌剧院

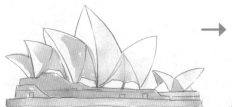 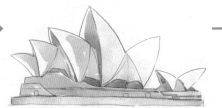 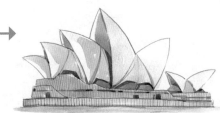

绘制悉尼歌剧院的线稿，分别用浅红、熟褐与水调和，平涂上色。

分别用浅红、象牙黑与水调和，为建筑上色。

分别用熟褐、象牙黑与水调和，为悉尼歌剧院画上细节，用天蓝色画出水面。

伦敦桥

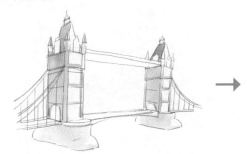 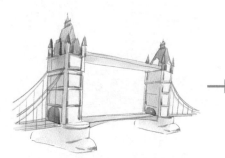 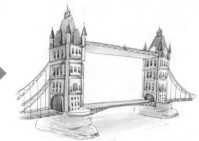

绘制伦敦桥的线稿，分别用佩恩灰、天蓝色与水调和，为伦敦桥上色。

分别用佩恩灰、天蓝色与水调和，为其进一步上色。

分别用象牙黑、天蓝色与水调和，为伦敦桥画上细节，并画出水面。

卡斯蒂略金字塔

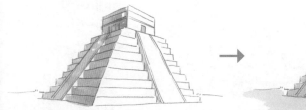 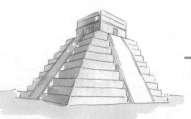 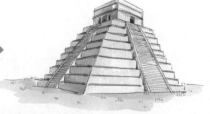

绘制卡斯蒂略金字塔的线稿，用熟褐为建筑的暗面上色。

用佩恩灰加少量浅红与水调和，为塔面的亮部上色，并用永固浅绿画出地面。

分别用熟褐、象牙黑与水调和，为金字塔画上细节，用永固深绿点缀草地暗部。

朗香教堂

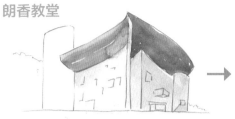 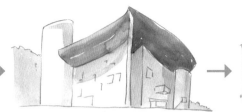 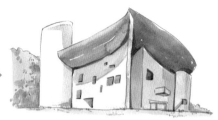

绘制朗香教堂的线稿，分别用佩恩灰、蓝色与水调和，为教堂的屋顶和墙面上色。

分别用佩恩灰、永固浅绿与水调和，为建筑、树木上色。

分别用熟褐、象牙黑、永固深绿与水调和，为朗香教堂画上细节。

红场

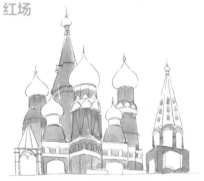 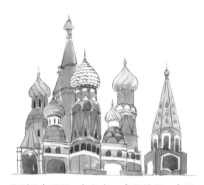 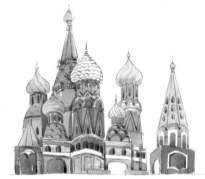

绘制红场的线稿，分别用镉红色、朱红色与水调和，为红场的墙面上色。

分别用象牙黑、镉红色、永固浅绿、永固深黄与水调和，为屋顶和门窗等上色。

分别用象牙黑、熟褐、镉红色与水调和，为红场画上细节。

比萨斜塔

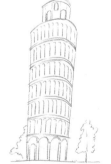

绘制比萨斜塔的线稿。

用佩恩灰与水调和，为斜塔的阴影上色。

分别用佩恩灰、永固浅绿与水调和，为窗口和植物上色。

等颜色干后，用象牙黑与水调和，为斜塔的细节上色；用永固深绿点缀植物暗部细节。

122

罗马斗兽场

用铅笔勾勒出斗兽场的轮廓，画内侧拱门时用笔轻一些。

用永固深黄加浅红涂抹出整体的颜色，然后侧面暗部叠加一层稍浓的颜色。

等颜色干后，用浅红加熟褐画出侧面及拱门中的深色部分。

埃菲尔铁塔

用铅笔勾勒出埃菲尔铁塔的轮廓。

用天蓝色、永固橙黄涂抹出渐变的天空颜色，在蓝色部分叠加一些紫色做一点渐变。

等画面干后，用永固浅绿、永固深绿画出前景的树丛。

等颜色干后，用象牙黑加普鲁士蓝勾勒出铁塔的颜色，区分出铁塔的明暗层次。

泰姬陵

用铅笔勾勒出泰姬陵的轮廓。

用天蓝色沿着建筑的边缘晕染出天空的颜色。

用亮黄加黄赭涂出建筑的亮部颜色，暗部用亮黄加紫色来画；用永固深绿来表现植物。

建筑内部的深色用紫色加一点钴蓝色来画，并用黄赭和天蓝色画出水面上的倒影。

金门大桥

用铅笔勾勒出大桥的形状。

用镉红色加水调和，用线状的笔触涂画大桥的拉绳。

用熟褐加镉红色为桥的暗部上色。

萨拉丁城堡

绘制萨拉丁城堡的线稿，用黄赭加浅红与水调和，平涂墙面。

用熟褐、钴蓝色为建筑暗部和屋顶上色，留出窗户的部分。

等画面干后，用熟褐加少量象牙黑对建筑进一步细化。

巴特罗公寓

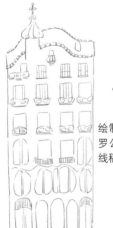 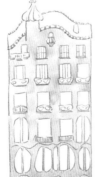 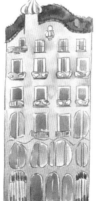 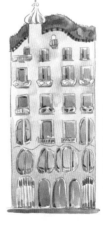

绘制巴特罗公寓的线稿。

用黄赭涂出底色，再用紫色、玫瑰红为墙面晕染上色。

等颜色干后，用镉红色、钴蓝色为屋顶上色，并用灰色加紫色为门窗上色。

等颜色干后，分别用熟褐、佩恩灰与水调和，进一步丰富建筑的细节。最后用镉绿色为窗框上色。

大阪城

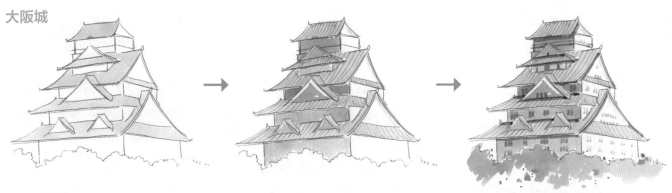

用铅笔简要概括出大阪城的外形，并用永固浅绿加少量钴蓝色为屋顶上色。

用永固深绿加水调和，画出屋顶的细节，并用佩恩灰为墙面上色。

用象牙黑加少量天蓝色与水调和，画出建筑的阴影部分。用玫瑰红画出樱花部分。

莫高窟

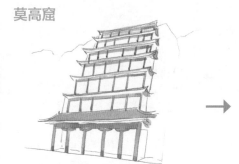 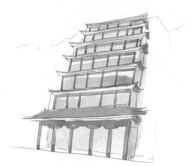 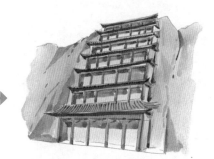

用铅笔描绘出莫高窟的外形，并用佩恩灰和镉红色为屋檐和廊柱上色。

用浅红加熟褐与水调和，为莫高窟的阴影部分上色。

等画面干后，分别用象牙黑、深红与水调和，为屋檐和廊柱的阴影上色，并用浅红为山崖上色。待颜色干后，用熟褐叠涂出山崖的阴影。

赵州桥

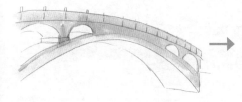 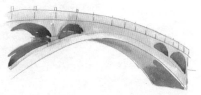 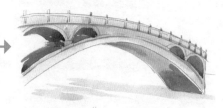

绘制赵州桥的线稿，用黄赭、佩恩灰为桥体晕染上色。

将象牙黑加水调和，为桥的阴影部分上色。

等颜色干后，用浅红加象牙黑与水调和，进一步丰富桥的细节。

严岛神社

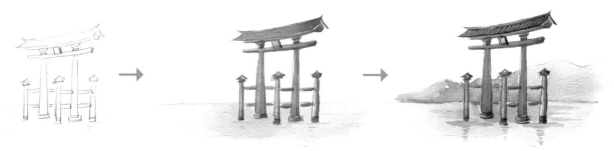

绘制严岛神社的线稿。

分别用象牙黑、镉红色、天蓝色与水调和，为严岛神社和海面上色。

分别用象牙黑、钴蓝色、永固深绿与水调和，为鸟居、水面、远山上色。

金阁寺

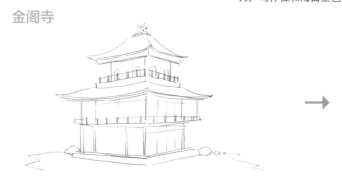

绘制金阁寺的线稿。

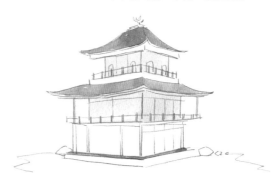

分别用佩恩灰、永固深黄与水调和，为屋檐和墙面上色。

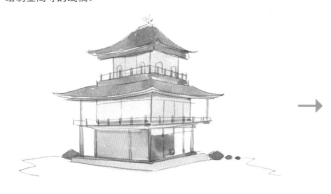

分别用浅红、黄赭与水调和，为金阁寺进一步上色。

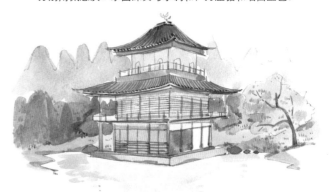

等画面干后，分别用象牙黑、熟褐加象牙黑、浅红与水调和，画出细节；并用永固浅绿、永固深绿、镉绿色和橄榄绿为背景上色。

服装店

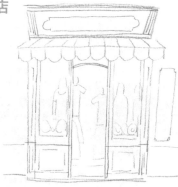

轻轻勾勒出服装店店面的轮廓，画出橱窗里衣服的轮廓。

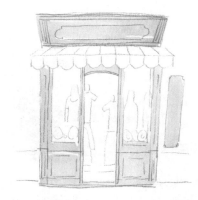

用天蓝色与水调和，平涂外墙和招牌。

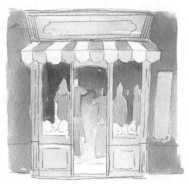

分别用天蓝色、佩恩灰、朱红色、永固橙黄与水调和，为服装店、衣服、墙面等上色。

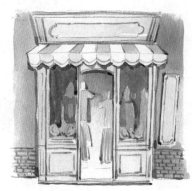

分别用佩恩灰、钴蓝、朱红色与水调和，进一步丰富细节。

礼品店

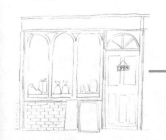

绘制礼品店的线稿。

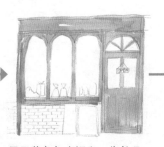

用天蓝色与水调和，为礼品店的门窗上色。

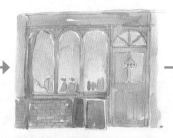

分别用永固深黄、浅红与水调和，为室内灯光和石砖墙上色；再分别用深群青、玫瑰红、象牙黑与水调和，丰富店铺细节。

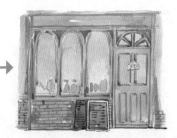

等颜色干后，分别用钴蓝色、浅红和象牙黑与水调和，为店面的细节上色。

127

面包店

绘制面包店的线稿，用永固深绿与水调和，为屋檐和门框上色。

分别用黄赭、浅红、熟褐与水调和，为店内的面包、装饰、墙面等上色。

分别用熟褐、永固深绿与水调和，为画面的暗部细节上色。

花店

绘制花店的线稿，并分别用镉红色、象牙黑为店铺遮阳棚和墙面上色。

用永固浅绿、镉红色、永固深黄、紫色、深群青为店内的植物上色。

等画面干后，用熟褐与水调和，为地板图案和花盆投影上色，并用永固深绿、永固橙黄和深红加深植物的暗部；以格纹的方式用镉红色画出地面。

咖啡店

绘制咖啡店的线稿，用黄赭加永固深黄为门框和招牌上色。

用浅红、永固浅绿为桌椅、内部装饰和植物等上色。

用熟褐色与水调和，等画面干后，丰富细节。

日式餐厅

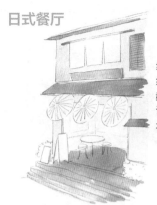

绘制日式餐厅的线稿，分别用黄赭、佩恩灰与水调和，为餐厅的墙和屋檐上色。

→

用镉红色、永固浅绿画出桌椅和植物；并用浅红与水调和，涂出店内部的颜色。

→

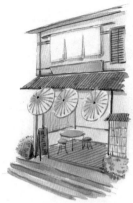

用熟褐加一点象牙黑画出窗户、屋檐及地面，并用永固深绿加深植物细节。

水果店①

→

→

绘制水果店的线稿，用佩恩灰加黄赭与水调和，为水果店的外墙和门框上色。

用镉红色、永固浅绿、永固深黄为水果上色，并用浅红为货物架上色，同时用象牙黑涂出窗户。

等画面干后，用浅红与水调和，画出水果的阴影部分；并用象牙黑画出门框台阶处的阴影，用黄赭点缀大门两侧的路灯。

水果店②

→

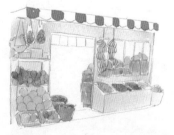

→

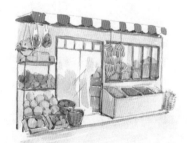

绘制水果店的线稿，分别用永固深黄、镉红色与水调和，为店铺的遮阳棚和外墙上色。

用镉红色、永固深黄、永固浅绿为水果上色，用熟褐表现出蓝框。

等颜色干后，涂出水果的阴影和其他细节。

和果子店

绘制和果子店的线稿，分别用熟褐、象牙黑与水调和，为店铺的屋檐和墙面的木头部分上色。

分别用浅红、镉红色与水调和，为墙面和挂饰上色，并用象牙黑画出窗户。

用象牙黑加少量浅红画出阴影，用橄榄绿绘制两侧的植物。

杂货铺

绘制杂货铺的线稿，用佩恩灰、天蓝色为店铺的墙面、门、招牌等上色。

分别用永固浅绿、钴蓝色、玫瑰红、永固深黄、镉红色、永固橙黄与水调和，为店铺的装饰物和植物上色。

用象牙黑加少量浅红画出阴影和地面细节，用永固深绿画出植物的暗部，分别用天蓝色和浅红涂画窗户上的空白部分及招牌细节。

中华小吃店

绘制中华小吃店的线稿，分别用浅红、佩恩灰与水调和，为屋顶和店面等上色。

分别用镉红色、熟褐与水调和，为店内食物和摆设等上色。

等画面干后，用浅红与水调和，画出细节和阴影。

蛋糕店

轻轻勾勒出蛋糕店的轮廓。

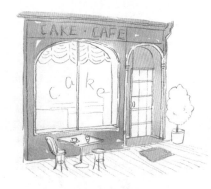

用玫瑰红加少量镉红色，为店铺的门面等上色。

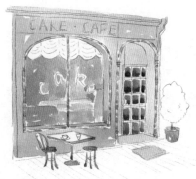

用蓝色、玫瑰红为店面的装饰物上色，用象牙黑为门窗上色。

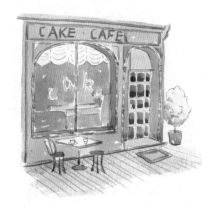

分别用玫瑰红、永固浅绿、佩恩灰为招牌、植物和地面上色。

西餐厅

绘制西餐厅的线稿，用熟褐、永固深黄为店铺的外墙、门窗框、桌子等上色。

分别用熟褐、永固浅绿、深红与水调和，为店铺细节和植物上色。

等颜色干后，用浅红加少量象牙黑添加店铺的细节。

131

都市建筑①

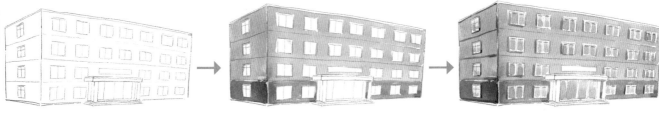

绘制都市建筑①的线稿。

分别用浅红加镉红色、熟褐加少量象牙黑与水调和，为建筑的亮面和暗面上色。

等画面干后，用佩恩灰与水调和，画上门窗，并用熟褐为建筑画上阴影。

都市建筑②

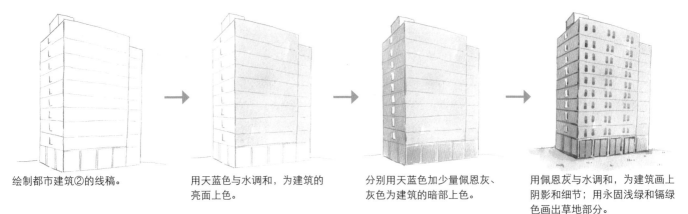

绘制都市建筑②的线稿。

用天蓝色与水调和，为建筑的亮面上色。

分别用天蓝色加少量佩恩灰、灰色为建筑的暗部上色。

用佩恩灰与水调和，为建筑画上阴影和细节；用永固浅绿和镉绿色画出草地部分。

都市建筑③

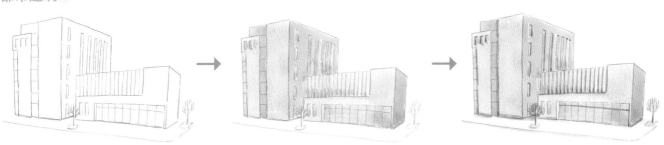

绘制都市建筑③的线稿。

分别用浅红加镉红色、永固深黄、天蓝色与水调和，为建筑上色。

用佩恩灰加少量天蓝色与水调和，为建筑画上阴影，并用永固浅绿为植物上色。

帆船酒店

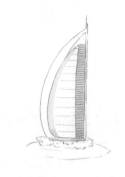

用铅笔勾勒出帆船酒店的轮廓和周围环境。

用天蓝色与水调和，为建筑上色。

用佩恩灰与水调和，为建筑的阴影上色。

用象牙黑加少量天蓝色为建筑的阴影上色，并用永固浅绿、黄赭、天蓝色画出植物、沙滩和海面。

台北101大楼

绘制台北101大楼的外形。

用天蓝色加少量佩恩灰与水调和，为大楼上色。

用天蓝色、浅红、佩恩灰为大楼和周围的建筑上色。

用钴蓝色加少量象牙黑为大楼及周围建筑的细节上色，并用永固浅绿和橄榄绿描绘出植物。

双子塔

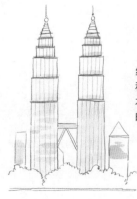

绘制双子塔的线稿，用永固深黄与水调和，画出大楼的灯光部分。

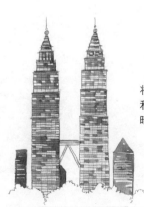

将象牙黑与水调和，为双子塔的暗部上色。

等颜色干后，用钴蓝色与水调和，为夜空上色，并分别用永固深绿、永固深绿加少量象牙黑为植物上色。

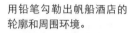

东方明珠

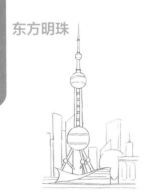 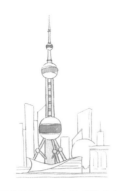 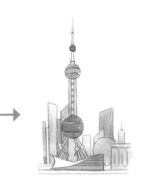

绘制东方明珠的线稿。

用黄赭和镉红色为建筑上色。

用象牙黑、黄赭、天蓝色加少量佩恩灰，为建筑群上色。

分别用象牙黑、熟褐与水调和，为建筑画上阴影；用天蓝色画出水面。

百货大楼

绘制街角处的百货大楼外形，以及其他建筑的线稿。

用浅红加镉红色、永固深黄、天蓝色、佩恩灰为建筑上色。

将上一步的颜色都分别加佩恩灰与水调和，为建筑的暗面上色，并用佩恩灰涂出窗户。

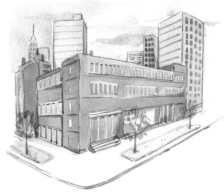

等颜色干后，分别用熟褐、象牙黑与水调和，为大楼的暗部上色，并用永固浅绿为植物上色。

134

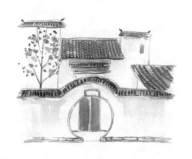

徽派建筑的颜色特点是象牙黑的屋檐和白墙，用象牙黑层层叠加出屋檐的瓦片。

屋檐

佩恩灰　　　　　天蓝色　　　　　　　永固橙黄

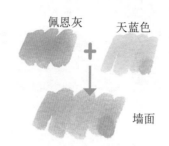

墙面

抓住窑洞的特征，用土地色系为建筑的亮面和阴影上色，使建筑层次分明。

浅红　　　　黄赭　　　　　　熟褐　　　　象牙黑

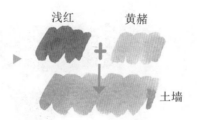 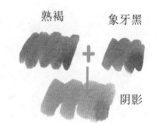

土墙　　　　　　　　　　　阴影

先为大面积的墙上色，再描绘出阴影部分，最后画出色彩斑斓的细节。

镉红色　　　永固橙黄　　　镉红色　　熟褐　　象牙黑

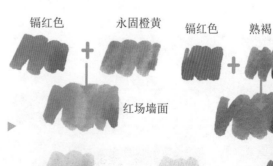

红场墙面　　　　　　　　　暗部

永固浅绿　　　　　永固深黄　　　　　深红

墙面

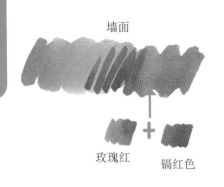

玫瑰红 ＋ 镉红色

天蓝色

永固浅绿

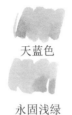

象牙黑

用同色系的玫瑰红和镉红色调和，可以得到颜色鲜艳的红色，用象牙黑为店内的阴影上色可以达到拉开远近距离的效果。

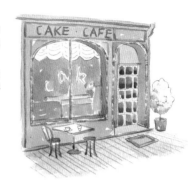

门框

天蓝色 钴蓝色

永固深黄

墙面

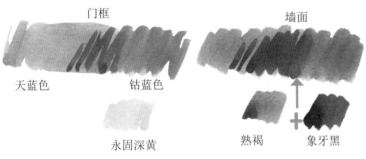

熟褐 ＋ 象牙黑

蓝色系和黄色系搭配可使人眼前一亮，西式的店铺有一些装饰花纹，可以先平涂一层再用深色勾出细节。

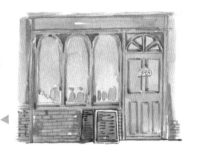

浅红 ＋ 镉红色

墙面

熟褐 ＋ 象牙黑

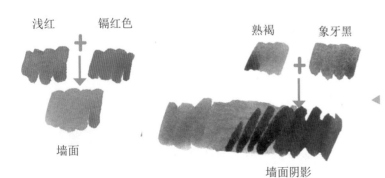

墙面阴影

现代建筑颜色明亮，并且有很多的玻璃窗，可以在绘画最后用深色勾边画出立体感。

场景

学习前面的内容后，掌握了天空、水及山石等的绘制方法，将景物组合起来，绘制出美景吧。在场景的绘制中，需要对场景整体的色调及空间感有一定的把握，创造画面的视觉焦点。

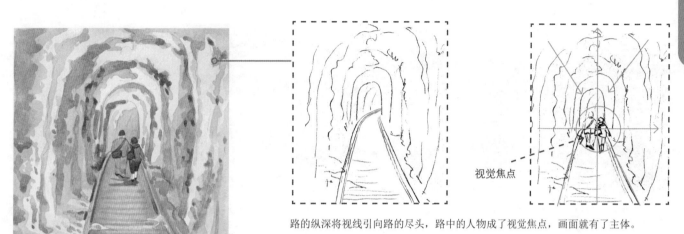

路的纵深将视线引向路的尽头，路中的人物成了视觉焦点，画面就有了主体。

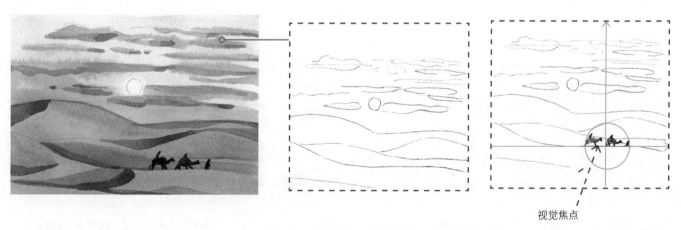

一片茫茫的沙漠，在画面的右下方有骆驼和人，相似色调的画面中的重色为画面的焦点，吸引了我们的视线，且在构图上符合黄金分割构图法。

在确定画面的视觉焦点，以及需要表现的主要物体之后，需要把握整体的空间关系、色调及前后进行对比，营造出画面的空间感。

色调

黄褐色调

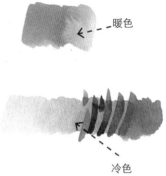

暖色

冷色

画面的整体底色为暖黄色，在后续叠加颜色时需要一直保持黄褐色的基调，使画面色调统一、和谐。

除了保持统一的色调外，有的画面还需要有冷暖的搭配，以突出需要表现的物体，如上图中大片冷色中的暖色，让人的视线一下就集中在火车的部分。

前后对比

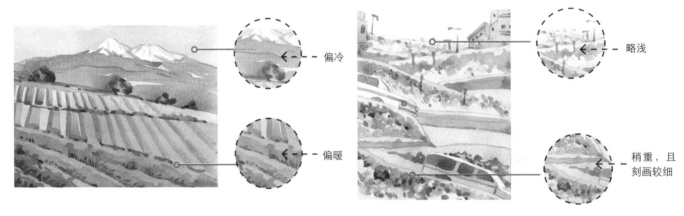

偏冷

偏暖

略浅

稍重，且刻画较细

要营造空间感，还需拉开前后的对比，一是前后的色调差别，可以靠前的偏暖、靠后的偏冷；二是前后颜色的深浅；三是细节刻画程度的差异，靠前的刻画得细一些，形成前实后虚的感觉。

跑步

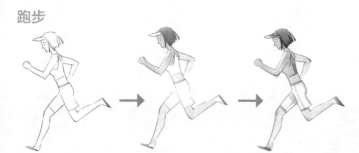

用简洁的线条概括出人物的外形。

用亮黄与水调和，为人物皮肤平涂上色，并用象牙黑为头发上色。

用亮黄加少量镉红色与水调和，为人物的阴影和细节上色。用朱红色和永固橙黄为衣服上色。

跳绳

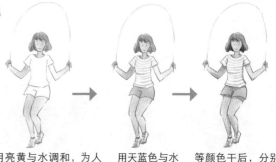

用亮黄与水调和，为人物皮肤平涂上色，并用象牙黑为头发上色。用天蓝色画出条纹袜。

用天蓝色与水调和，为人物的服饰上色。

等颜色干后，分别用亮黄加少量镉红色、天蓝色加少量佩恩灰，为人物、服饰的阴影上色。

跳舞

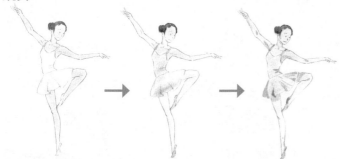

用亮黄与水调和，为人物皮肤平涂上色，并用熟褐为头发上色。

用紫色与大量水调和，为人物的服饰上色。

等颜色干后，分别用亮黄、紫色与水调和，为人物细节上色。

行走

用亮黄加水调和，为人物皮肤平涂上色。

分别用永固深黄、浅红与水调和，为人物服饰上色。

分别用熟褐、亮黄加少量镉红色为人物的阴影和细节上色，用镉绿色画露出的蔬菜部分。

盘腿坐

绘制盘腿坐的人物线稿。

分别用亮黄、象牙黑与水调和，为人物皮肤、头发上色。

用天蓝色与水调和，为人物的服装和鞋子上色。

等颜色干后，用亮黄加少量红色、天蓝色加少量佩恩灰，分别为人物皮肤和衣服阴影上色；调和永固浅绿和镉绿色，画出草地。

坐姿

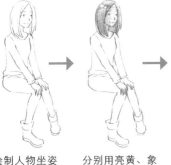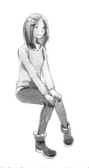

绘制人物坐姿的线稿。

分别用亮黄、象牙黑与水调和，为人物的皮肤、头发上色。

分别用天蓝色、象牙黑与水调和，为人物的服装上色。

等颜色干后，用天蓝色加少量佩恩灰为人物的阴影细节上色，用深红色点缀人物头上的发饰。

站姿

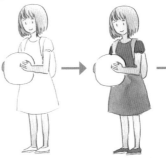

分别用亮黄、象牙黑与水调和，为人物的皮肤和头发上色。

分别用镉红色、永固深黄与水调和，为人物的服饰上色。

分别用镉红色、亮黄加少量红色与水调和，为细节上色。

看报

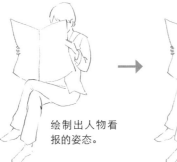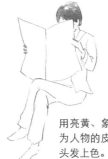

绘制出人物看报的姿态。

用亮黄、象牙黑为人物的皮肤和头发上色。

用普鲁士蓝加少量佩恩灰与水调和，为人物的西装上色。

等颜色干后，用象牙黑加少量普鲁士蓝为阴影、细节上色。

沙滩散步

游玩

购物

白羽鸡

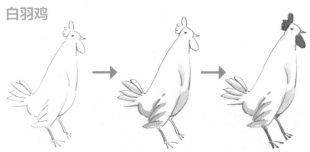

绘制白羽鸡的线稿。

用佩恩灰与水调和，为白羽鸡的阴影上色。

分别用镉红色、浅红与水调和，为鸡冠和鸡脚上色。

鸭子

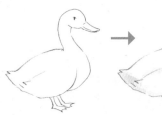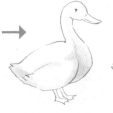

绘制鸭子的线稿。

用永固深黄加黄赭与水调和，为鸭子的羽毛上色。

分别用永固深黄、永固橙黄与水调和，为鸭子的羽毛、鸭嘴、脚蹼上色。

斑点狗

绘制斑点狗的线稿。

用佩恩灰与水调和，为斑点狗的阴影上色。

用象牙黑与水调和，为斑点狗画上斑点。

鹦鹉

绘制鹦鹉的线稿；用永固深黄与水调和，为鹦鹉的腹部上色。

分别用天蓝色、紫色、永固浅绿、象牙黑与水调和，为尾巴、翅膀、头部、鸟嘴上色。

分别用永固橙黄、钴蓝色与水调和，为鹦鹉的阴影部分上色。

牦牛

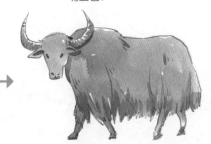

绘制牦牛的线稿，注意画出牛毛的蓬松感。

用熟褐与水调和，平涂上色。

用熟褐加少量象牙黑与水调和，为牦牛的阴影和牛角上色。

苏格兰黑面羊

绘制苏格兰黑面羊的线稿，用永固深黄加黄赭为绵羊的身体上色。

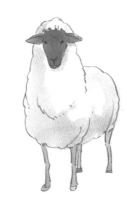

用象牙黑与水调和，为苏格兰黑面羊的脸部及四肢上色。

用佩恩灰加少量黄赭与水调和，画出阴影部分。

吻鲈

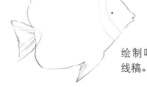

绘制吻鲈的线稿。

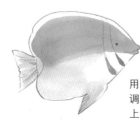

用玫瑰红与水调和，为吻鲈上色。

用玫瑰红加少量水调和，描绘出吻鲈的鱼鳍和鱼鳞等细节。

鸽子

绘制鸽子的线稿。

用象牙黑和天蓝色为鸽子的头部和腹部晕染上色。

分别用象牙黑、天蓝色加少量佩恩灰与水调和，为鸽子的阴影、细节上色。

鲨鱼

绘制鲨鱼的线稿。

用天蓝色加少量佩恩灰与水调和，为鲨鱼上色。

用佩恩灰加少量天蓝色与水调和，为鲨鱼的阴影、细节上色。

电动车

绘制电动车的线稿。

分别用永固深黄、象牙黑与水调和，为电动车上色。

分别用佩恩灰、象牙黑与水调和，为电动车的阴影上色。

自行车

绘制自行车的线稿。

分别用玫瑰红、象牙黑与水调和，为自行车上色。

分别用象牙黑、深红与水调和，为自行车的阴影、细节上色。

轿车

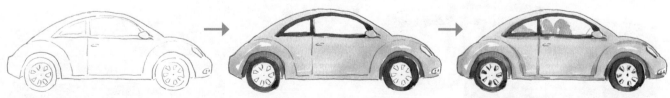

绘制轿车的线稿。

分别用天蓝色、象牙黑与水调和，为轿车上色。

分别用天蓝色、象牙黑与水调和，为轿车的阴影部分上色。

双层巴士

绘制双层巴士的线稿，用镉红色与水调和，为双层巴士上色。

用佩恩灰与水调和，为巴士的玻璃和车轮上色。

分别用象牙黑和天蓝色与水调和，为双层巴士画上细节。

有轨电车

绘制有轨电车的线稿，用黄赭加永固深黄与水调和，为有轨电车的车身平涂上色。

分别用象牙黑、天蓝色与水调和，为电车的门窗、车轮等上色。

将象牙黑与水调和，为电车画上细节。

校车

公共汽车

越野车

144

火车

绘制火车的线稿，用永固浅绿加永固深绿与水调和，为火车上色。

用永固深绿与水调和，为火车的暗部上色。

用永固深绿加象牙黑与水调和，为火车画上细节。

游轮

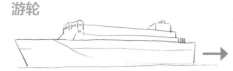 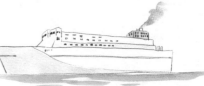

绘制游轮的线稿。

用天蓝色加佩恩灰为游轮的暗面上色。

分别用钴蓝色、象牙黑与水调和，为游轮画上细节。

帆船

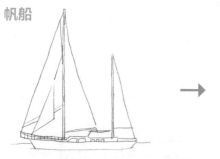

绘制帆船的线稿。

用天蓝色与水调和，为天空上色。

分别用象牙黑、天蓝色与水调和，为帆船画上细节。

飞机

绘制飞机的线稿，用象牙黑与水调和，为飞机上色。

用永固深黄与水调和，为飞机上色。

分别用象牙黑、天蓝色、镉红色与水调和，为飞机画上细节。

水果店购物

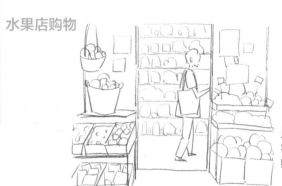

用铅笔描绘出顾客正在水果店里购物的场景。

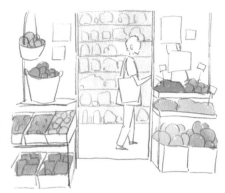

分别用永固浅绿、永固深绿、镉红色、永固橙黄与水调和，为水果上色，并用黄赭为店内的暗部上色。

过马路

用铅笔描绘出两人过马路的场景。

分别用永固浅绿和永固深绿与水调和，为街边植物上色。

公园一角

描绘出两人在公园散步的线稿，用永固深黄、永固橙黄、永固深绿、永固浅绿为公园里的植物上色。

用黄赭、永固深绿、天蓝色为路面、深色的植物、天空上色。

分别用熟褐、永固深绿加熟褐、朱红色与水调和，画出细节、阴影。

分别用黄赭加少量熟褐、熟褐与水调和，为墙面和水果箱等平涂上色。

用熟褐加少量象牙黑与水调和，画出细节、阴影。

用浅红、黄赭、佩恩灰为街道、墙面、路面上色，并用天蓝色、镉红色、永固深黄、象牙黑为人物上色。

分别用熟褐、永固深黄、永固深绿与水调和，画出画面中的细节和阴影。

海边度假

用铅笔描绘出海边度假的场景，用天蓝色和钴蓝色为海面和天空晕染上色。

分别用黄赭、永固浅绿、浅红与水调和，为沙滩、人、植物、建筑上色。

分别用钴蓝色、熟褐、永固深绿为海、沙滩、植物、建筑、船等上色。

咖啡店

用铅笔描绘出街边咖啡店和喝咖啡的人。

分别用黄赭、永固浅绿与水调和，为墙面、植物平涂上色。

花店一角

用铅笔描绘出花店一角。

用玫瑰红、永固深黄为墙面上色，并用钴蓝色、紫色、镉红色、永固深黄为花上色。

街景①

用永固浅绿涂出树林的颜色，用熟褐及黄赭涂出花台与地面的颜色。

用柠檬黄和镉红色涂出墙面、人物及自行车的颜色。

调和永固深绿和一点普鲁士蓝，刻画树林的暗部；用象牙黑和水调和，涂出地面及阴影的颜色。

用镉红色、浅红、永固深黄为遮阳棚和门窗、桌椅等上色，并用天蓝色、玫瑰红、象牙黑、永固深黄为人物上色。

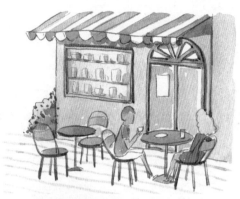

分别用熟褐、永固深绿与水调和，为细节、阴影上色。

用佩恩灰为玻璃窗和宣传画上色，并用玫瑰红、熟褐、象牙黑为人物上色。

用玫瑰红加永固橙黄为墙面的阴影上色，并用浅红画出条形的地面图案。

街景②

描绘出遛狗的场景，用永固浅绿加永固深绿与水调和，为街边植物上色。

用天蓝色加佩恩灰、黄赭、熟褐、佩恩灰为建筑、花坛、树干、树枝、路面上色，并用镉红色、永固深黄、象牙黑为人物和狗上色。

用佩恩灰、熟褐加象牙黑为阴影、细节上色。

149

公交车站

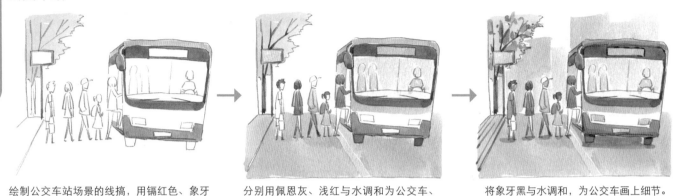

绘制公交车站场景的线搞，用镉红色、象牙黑、永固浅绿为公交车和街边植物等上色。

分别用佩恩灰、浅红与水调和为公交车、马路、站台上色，并为人物的衣服上色。

将象牙黑与水调和，为公交车画上细节。

街角一景

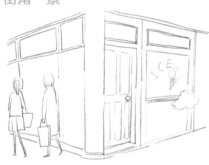

描绘出街边一角的线稿，并画出购物的人。

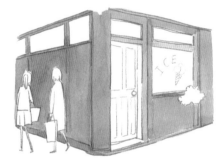

用镉红色与水调和，为街边店铺的墙面上色。

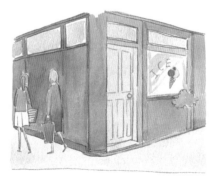

用永固浅绿、永固深黄、玫瑰红、象牙黑，为植物、门、人物的服装上色。

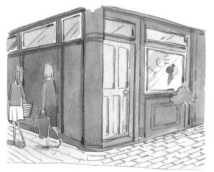

用象牙黑、浅红、永固橙黄画出店铺的阴影、细节。

西湖雪景

大致勾勒出场景线稿。

将画纸打湿，用天蓝色、深群青大笔涂出天空、远处及近处的树林、地面和湖面的底色。

等颜色干后用深群青加一点紫色平涂出树冠、桥身的轮廓，以及凳子的暗部等。

等颜色干后用普鲁士蓝加一点象牙黑画出一些细小枝干，并在凳子的暗部等地方叠加颜色。

布拉格的落日

勾勒出建筑、桥及树木等的轮廓，注意要突出主体物，树木适当少些。

用天蓝色、永固橙黄、永固深黄及永固浅绿晕染出天空、树木及河流的底色。注意每个区块分开来画，先画天空，然后画树木，最后画河流。

分别用永固橙黄、永固深黄、玫瑰红和天蓝色平涂出建筑的颜色。

 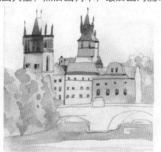 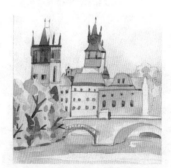

用永固橙黄、永固浅绿加镉绿色在树的暗部叠加颜色，然后用永固橙黄加一点紫色叠加出河中的倒影。

用普鲁士蓝加象牙黑加深建筑的颜色，画出窗中的深色。

将永固深绿加点普鲁士蓝叠加在树的暗部，并用熟褐加象牙黑画出树枝，用熟褐加佩恩灰画出桥的暗部。

曲院风荷

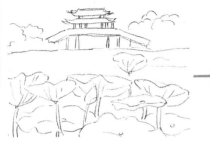 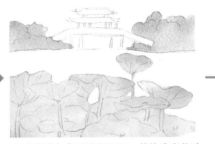

用铅笔轻轻勾勒出近处的荷叶及远处的楼阁。

用柠檬黄与永固浅绿调和，整体涂出荷叶及远处的树林的颜色。

等颜色干后用天蓝色加一点普鲁士蓝沿着湖边平涂出湖水的颜色，用熟褐加普鲁士蓝涂出楼阁的颜色。

三潭印月

用铅笔轻轻勾勒出远处的树林、三座石塔的轮廓，以及相应的倒影。

用黄赭加一点永固深黄整体涂出画面的底色，在靠前的位置留出一点高光。

等底色干后用熟褐加一点象牙黑平涂出远处树林的颜色。

用与前面相同的颜色沿着湖边叠加出湖水的颜色，在靠前的位置用短线画出波纹的效果。

用浅红加熟褐平涂出石塔的颜色。

用熟褐加一点象牙黑给远处的树林叠加一层颜色，并用浅红加熟褐再加一点象牙黑在石塔的暗部叠加颜色。

等颜色干后，用永固浅绿加镉绿色沿着荷叶的边缘加深里层荷叶的颜色。

用永固浅绿加镉绿色加深远处树林的暗部，并用熟褐加一点点象牙黑画出楼阁边缘的深色，用普鲁士蓝沿着湖边画出湖中的投影。

用普鲁士蓝加永固深绿加深荷叶之间的深色，并画出荷叶的脉络；用玫瑰红画出花苞。

婺源的油菜花

用晕黄色平涂出油菜花田，将永固浅绿加一点镉绿色叠加在油菜花田的暗部，并用淡淡的深群青和熟褐画出房屋的颜色。

江南的小桥流水

用黄赭整体涂出河水的颜色，注意记得用横向的笔触画出河中的倒影。

153

伊犁软软的草地

用铅笔轻轻地勾勒出植物，划分出大的区块。

用天蓝色、紫色及玫瑰红大笔平涂出植物的颜色，用渐变的方法来画。

等颜色干后将玫瑰红、紫色叠加在植物的暗部，并用永固浅绿加柠檬黄涂出远处的草地。

北京的老胡同

画出房屋的透视线，然后在此基础上画出房屋、树木等的轮廓。

用柠檬黄加永固浅绿涂出树冠的底色，接着在前面的颜料中多加永固浅绿并叠加在暗部。

等颜色干后用深群青加紫色大笔涂出墙面及路面的颜色，路面上留出一点光斑，并用熟褐稍稍叠加屋顶的颜色。

等颜色干后用钴蓝色加深群青叠加房屋的暗部，区分出建筑的明暗层次。

等颜色干后用熟褐加象牙黑平涂出树干、树枝的颜色。

用永固深绿在树冠处叠加颜色，让树冠更有层次，然后将普鲁士蓝加象牙黑叠加在房屋、树干等的暗部。

用永固浅绿加柠檬黄突出前面一片草地的颜色，并用玫瑰红加水画出前景植物的暗部。

用玫瑰红加紫色以点状笔触的方式画出远处植物的暗部。

用永固浅绿加一点镉绿色画出草地上的阴影，然后用玫瑰红加紫色在植物的暗部叠加颜色，并用淡淡的佩恩灰画出树枝。

香格里拉

用铅笔勾勒出远处的山和近处的花丛。

用天蓝色晕染出天空的颜色，等颜色干后用钴蓝色加普鲁士蓝平涂出远处的山。

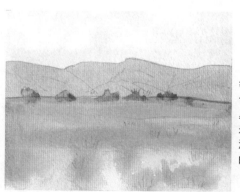

等颜色干后用镉红色涂出前面一片花丛的颜色，等红色未干时加入用永固浅绿加晕黄色调和的颜色。

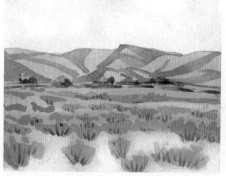

等颜色干后用普鲁士蓝加天蓝色在山的暗部叠加颜色，并用镉红色在花丛的暗部叠加颜色，最后用熟褐加象牙黑画出花丛中的深色。

155

美国的九曲花街

画出交叉错落的花街，注意远景的大小比例。

花朵的颜色用玫瑰红加镉红色来画，草丛的底色用永固浅绿加柠檬黄来画，注意要等前一区域的颜色干后再画后一区域。

将永固浅绿加镉绿色叠加在前面植物的暗部；调和佩恩灰和一点普鲁士蓝，绘制下方汽车的暗面。

瑞士小火车

用铅笔大致勾勒出山和火车的轮廓。

用深群青大笔平涂出山和天空的底色。

等底色干后用深群青加钴蓝色叠加在山的暗部，并用永固浅绿加晕黄色平涂出山坡的颜色。

等颜色干后用普鲁士蓝加钴蓝色叠加在山的暗部，并用永固浅绿加镉绿色叠加在山坡暗部的位置，用晕黄色、朱红色涂出火车的颜色。

156

将永固浅绿加镉绿色和一点柠檬黄叠加在植物的暗部，远景中的颜色稍淡一些。调和浅红和水，绘制远处的房屋。

用永固深绿加普鲁士蓝加深近处的植物及车窗中的深色。

用佩恩灰和象牙黑刻画中景车辆和远处的房屋细节。

浪漫的巴厘岛

大致画出房屋及植物等的轮廓。

用天蓝色、永固深黄、深群青以渐变的方法涂出天空和海水的颜色。

等颜色干后分别用永固深黄和熟褐涂出屋顶和墙面的颜色，用永固浅绿、永固浅绿加镉绿色涂出植物的颜色。

用永固深绿加普鲁士蓝画出海中的倒影，用永固浅绿加永固深绿叠加出树丛的暗部，用熟褐刻画建筑细节。

新西兰霍比屯

大致勾勒出房屋的轮廓，概括出山坡的
轮廓。

用永固浅绿加柠檬黄涂出山坡的颜色，
在靠近屋子的地方晕染上一点永固浅绿
和浅红。

用永固深黄、熟褐加紫色涂出房屋的底色，
用浅红加朱红色画出烟囱。

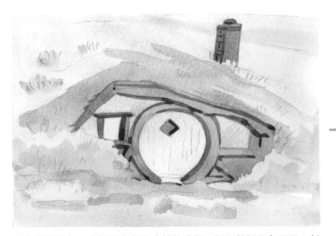

用永固浅绿加一点镉绿色勾出山坡的暗部；调和熟褐和象牙黑，刻
画房屋烟囱的暗部。

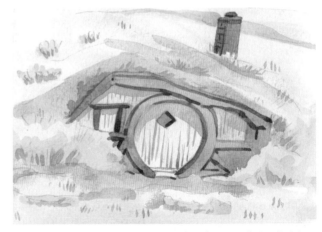

用短笔触画出草地的感觉，然后用紫色加象牙黑画出房屋的暗部。

意大利的童话小镇

大致勾勒出房屋的轮廓，然后逐步细化房屋的细节，添加花丛等。

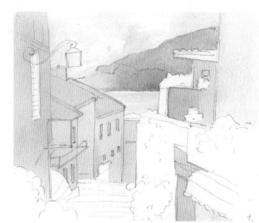

分别用亮黄加镉红色、永固深黄涂出墙面的颜色，然后用淡淡的普鲁士蓝涂出远处的山和天空的颜色。

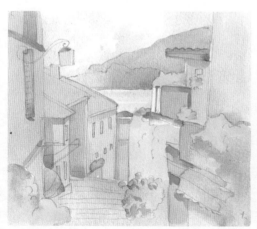

等颜色干后，分别用柠檬黄加永固浅绿、永固浅绿晕染出花丛的颜色，花朵的颜色用玫瑰红来画。用浅红加永固橙黄叠加出房屋的暗部，用镉绿色、普鲁士蓝、佩恩灰和熟褐来丰富雨棚、屋檐等细节。

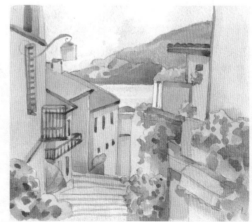

用熟褐加紫色画出屋檐下和窗户中的深色等，用永固深绿加镉绿色叠加出花丛的暗部等。